写意山水技法 有问必答

中国画技法有问必答丛书

孙信一 著

上海书画出版社

目 录

前言

前 言

 中国传统山水画简称"山水画"，是以山川自然景观为主要描写对象的中国画。中国山水画形成于魏晋南北朝时期，较之西方风景画，起码早了一千余年。自宋代以来，中国山水画成为中国传统绘画的主流。以山为德，水为性的内在修养意识，咫尺天涯的散点透视意识，一直成为山水画演绎的中轴主线。中国画的意境、格调、气韵和技法，在传统山水画中，可以说得到了最为丰富多样，最为完美集中的表现。中国传统艺术的意境是中国传统山水画的灵魂。"诗中有画，画中有诗"的意义就是自觉注重自然山水风光之美，从哲学的本体论出发，通过"迁想妙得"超然事外，平淡中和，追求淡泊高雅的情怀和高洁宽广的理念。所以真正实现"陶潜之诗"的中国山水仙境的是宋元山水画。中国传统山水画，到了宋代已形成董巨、荆关、李郭、马夏等几大流派；元代四大家以宋代董巨传统技法为主，在倪云林初创折带皴之后，中国山水画的山石皴法已基本齐全，后世各家无一不出于这个体系。明清两代以师承宋元为主，由于师承之不同，仁者见仁，智者见智，时有歧路亡羊之叹。本书本着"取法乎上"的精神，重点阐述中国传统山水画基本笔墨技法要素以及如何摹写宋元山水画大家名作得基本原则，以期有益于后学。

孙信一

2018 年 4 月

第一章 中国传统绘画的基本形式和方法

中国画的工具和材料：

1. 毛笔：一般选用狼毫、豹狼毫、兼毫的毛笔为佳。国内各类笔庄的大、中、小山水笔都是很合适的毛笔；其次，大、中、小白云等兼毫笔也可参用。

2. 墨：一般选用漆烟或油烟墨为主。有些供水墨画用的墨汁也可以选用，如"曹素功""一得阁"等。

3. 纸：现在一般都用净皮宣纸、皮纸（浙江温州皮纸）。渗化的称为生纸，不渗化的称为熟纸。还有半生半熟的纸，也可以根据各人的需要自制。临摹古画以半生半熟的纸为佳。

4. 绢：一般的画绢都可用，以熟绢为多。绢的性质决定了其适宜于画工笔重彩山水画或工整的水墨画。

5. 颜料：一般的中国画颜料都可选用。现在也有不少人用丙烯颜料。丙烯颜料与中国画颜料之不同在于丙烯颜料涂过的部分往往成了熟纸，丙烯颜料具有更鲜亮透明的优点，但是中国画颜色中的花青与赭石仍不能由丙烯颜料来替代。

6. 清水：普通清水是中国画的基本材料，以之调节水墨浓淡、颜色深浅。

7. 在上述这些工具与材料大致配全之后，我们需备一个盛清水的水盂或数个白色的调色碟子。这样就可以开始作画了。

问题 001 什么是传统山水画的基本形式？

中国传统山水画，狭义的说法是指模仿传统形式的山水画，广义的说法是运用传统笔墨技法创作的的山水画。

中国画是以线造型为主要特点的绘画形式，由于这种线是借助于中国特有的毛笔与墨来表现的，因此笔墨技巧是中国画造型的最基本的要素。离开了这一点，我们就失去了研究学习和发展的基本点。

山水画可以说是中国画的最丰富最复杂的以线造型的艺术形式。水墨与笔法的运用也达到了淋漓尽致的程度。

从基础出发，便于初学者领悟笔墨技法的精粹。

例图《夏山清雾》是一幅用宋人笔法绘制的绢本传统山水画。

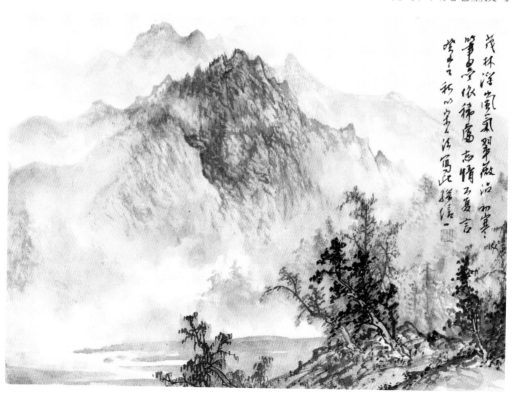

1

中国传统山水画的基本审美标准是什么？

1. 连贯统一、富于变化。画面笔法协调一致，笔墨不僵硬。

2. 厚重稳健、空灵明洁。枯湿有致，浓淡粗细，变化自然，用笔沉着自然，墨色明净。

运用毛笔把笔画或笔形表现出来的方法，称为笔法或运笔的方法。中国毛笔的特殊结构，使我们在用笔时具有多种笔法。

【笔法】

毛笔的顶点称为锋。由于执笔方式不同，形成中锋、侧锋和逆锋三种最基本的用笔方法。

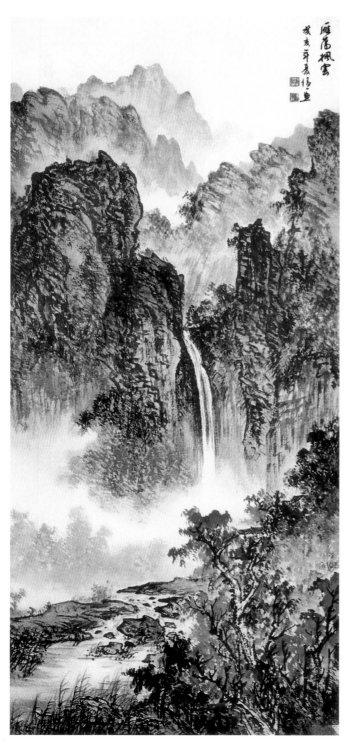

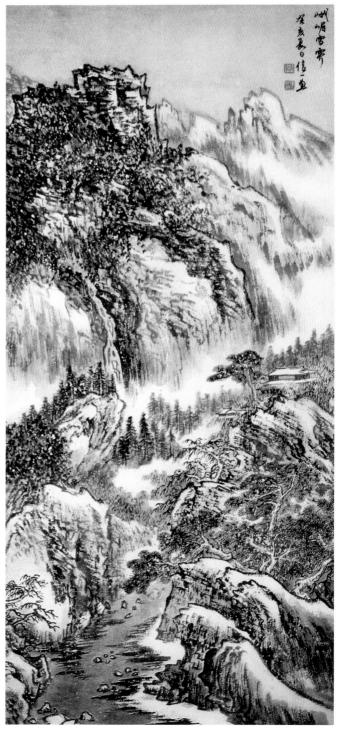

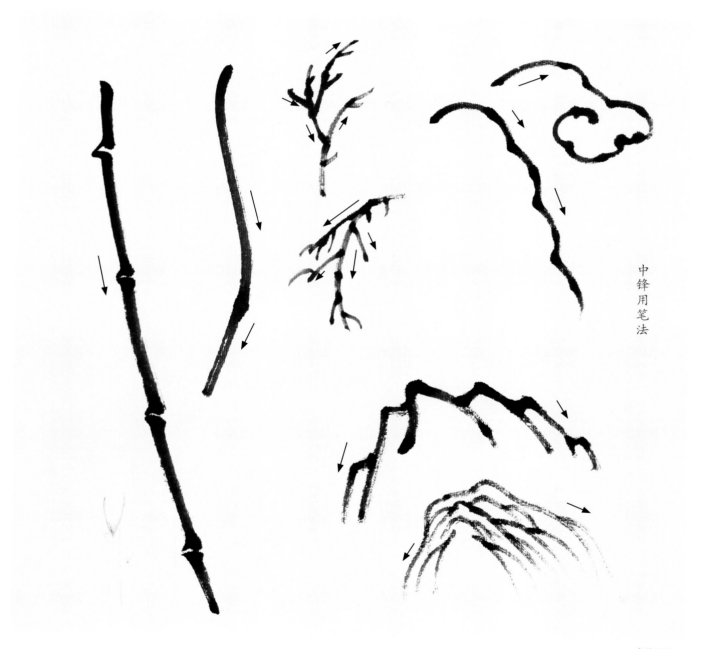

中锋用笔法

中锋用笔法

问题 003 **什么是中锋用笔法?**

中锋,不论卧笔、竖笔、拖笔,只要运笔转换时保持笔锋居中不偏,称之为中锋用笔。

侧锋,把笔微微侧倒,使笔锋居于一面之一侧,称为侧锋用笔。侧锋有快慢轻重,有直笔顿挫,有转笔勾勒,因此比中锋更多枯湿浓淡的变化,尤其出现线条飞白,富有韵味。从例图可以看到不同的侧锋线条形态,线条的宽窄由侧锋的角度不同而有所变化。

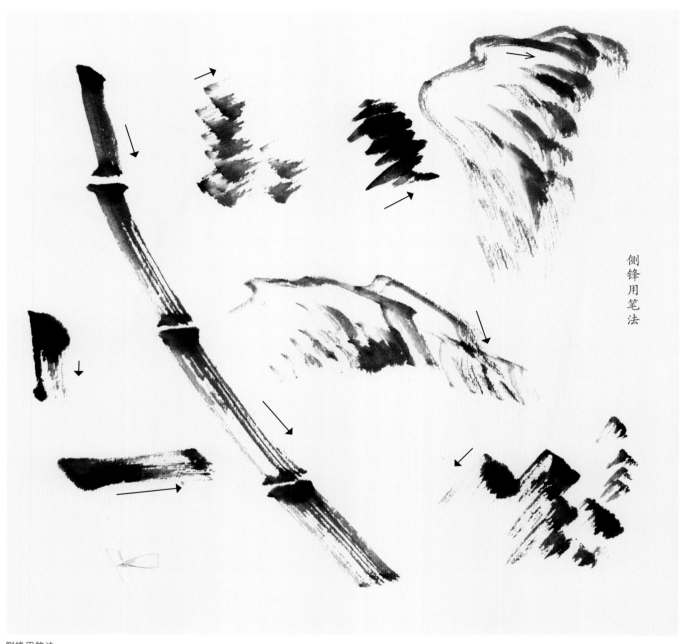

侧锋用笔法

侧锋用笔法

什么是逆锋与拖笔用笔法?

逆锋,把笔侧倒,使笔锋抵任纸逆向画去,称为逆锋用笔。

拖笔,把笔侧倒,使笔锋顺势拖画,称为拖笔。

在熟练运用以上这几种笔法的基础上,把拖笔的方式,自然灵活地与基本笔法融合在一起,达到非常理想的效果。这种拖笔法是指将笔倾斜,先以笔锋居中,慢慢画去,或用笔轻轻慢慢地拖,可以由上到下,也可以从左到右,非常灵活,非常松动。这样就可以画出厚重又松动空灵的线条,同时可灵活地把笔侧倒转动,通过提按来显现非常丰富的笔形和线条。

基本笔法离不开以上几种常见的方法,但需要活用。

中锋稳重厚实,侧锋松动多变,逆锋强劲有力。各种用笔方法都有其长处,我们不能偏于一法,而要灵活运用三种基本笔法。通常以中锋笔法为主,辅以侧锋逆锋,运笔流畅,中侧锋并用,会使画面呈现出捉摸不定又和谐统一的奇妙境界。

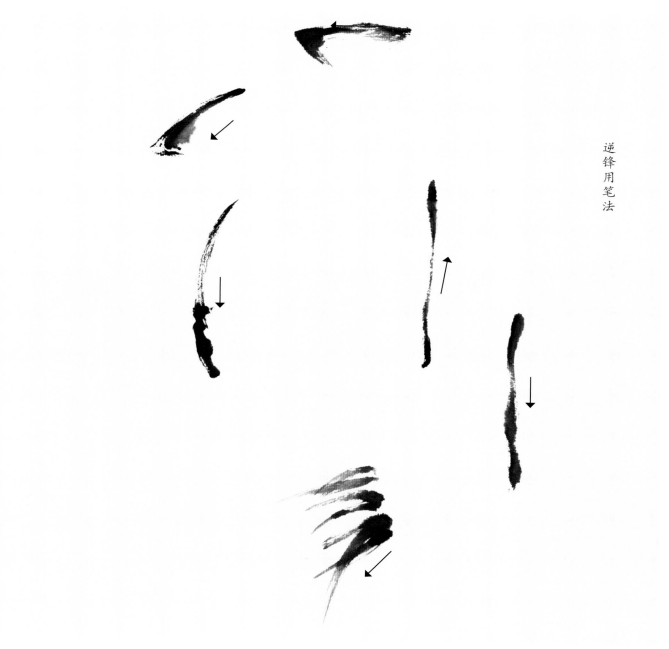

逆锋用笔法

逆锋用笔法

5

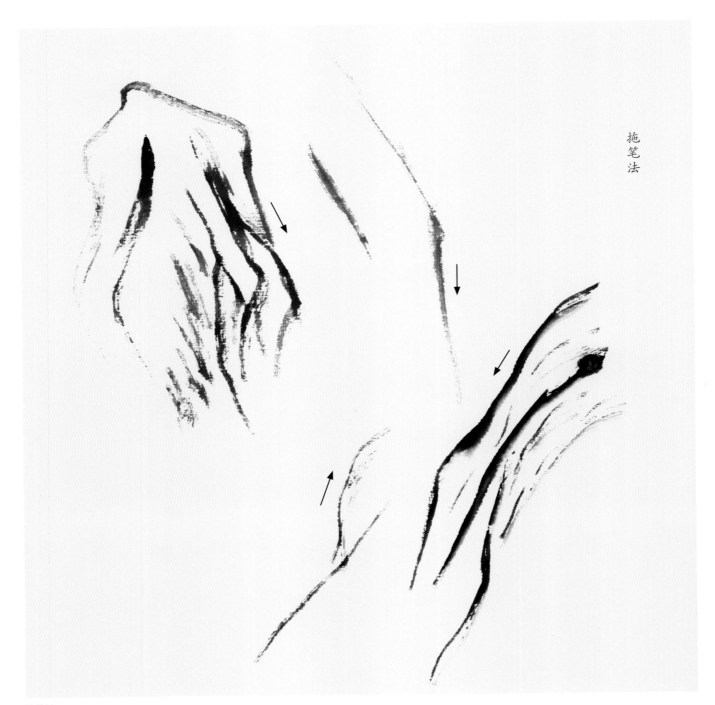

拖笔法

拖笔法

6

毛笔有健柔毫之分，画山水常用健毫，偶用柔毫。用笔能做到：

1. 尖笔藏锋不尖。

2. 枯笔带毛不干。

3. 湿笔能出飞白。

4. 中锋线条圆润。

5. 中锋、侧锋转换自如。

如此，方见功力。

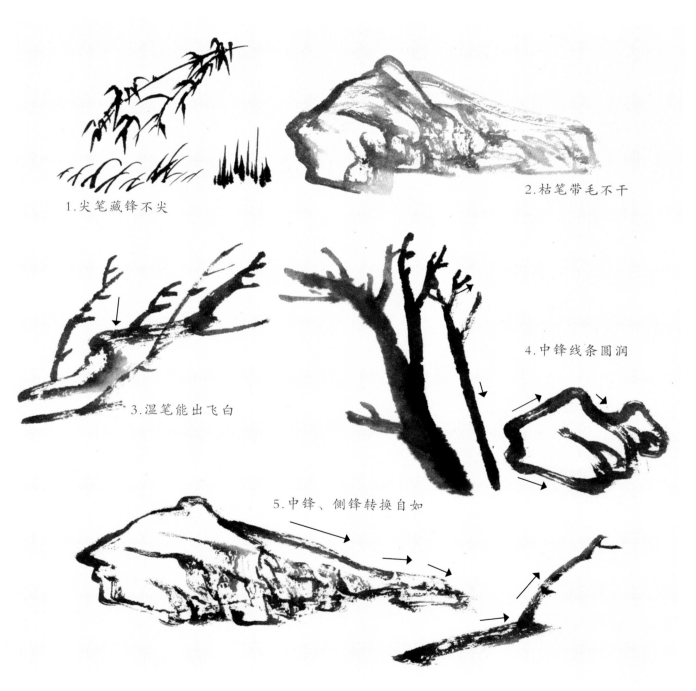

1.尖笔藏锋不尖

2.枯笔带毛不干

3.湿笔能出飞白

4.中锋线条圆润

5.中锋、侧锋转换自如

用笔的几种方法

　　用笔时手腕放松，运笔不必紧张，柔中带刚，手指要灵活，方能达到运用自如、得心应手的境地。笔法的基本特点，俗称"笔性"，有以下四个基本特点：

　　1. 挺拔：用笔挺直不颤，如画竹竿。

　　2. 灵秀：用笔秃出不尖，如画草、竹叶。

　　3. 松稳：用笔松动不轻浮。

　　4. 厚重：用笔稳重而不腻。

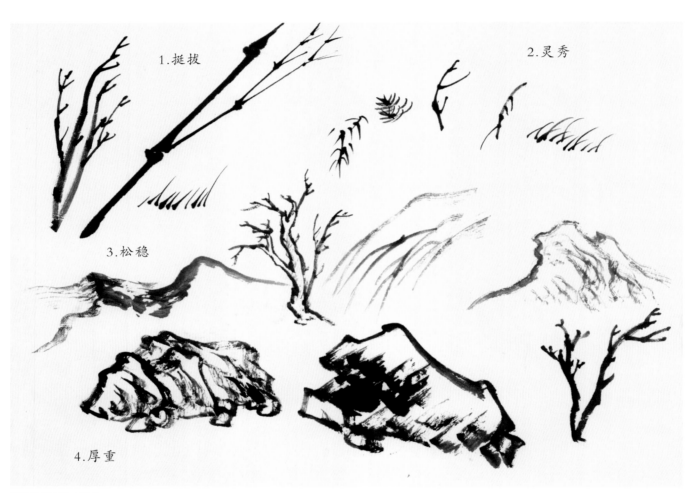

笔法的四个基本特点

问题 008 用笔的大忌是什么?

用笔以下几点为大忌:

1. 油滑:用笔过快而浮躁。
2. 尖细:用笔尖画线漂浮无力。
3. 轻薄:用笔不稳,墨浮于纸。
4. 滞腻:用笔不畅而墨不干净。
5. 枯黑:用笔迟缓欠水。
6. 僵硬:用笔迟疑不决而致线条不畅。

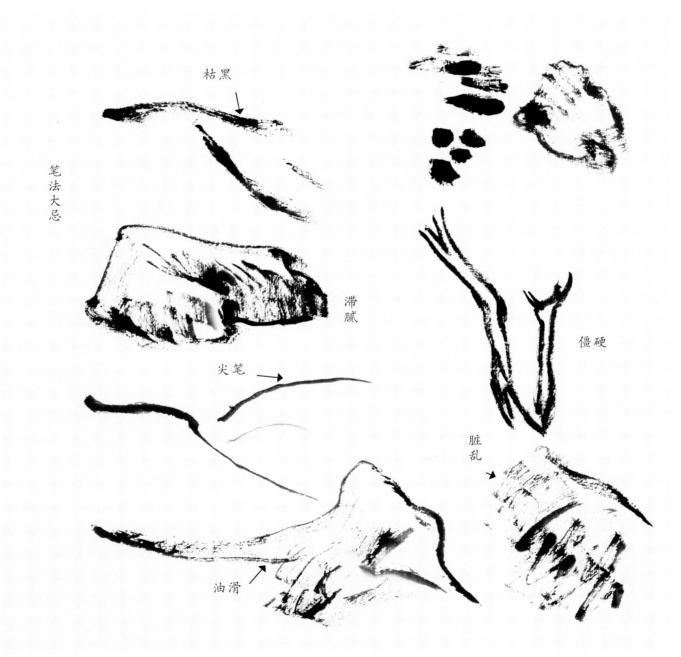

笔法的六大忌

9

问题 009 何谓笔势？

　　笔势是指用笔的一种气势，是指用笔过程中执笔者的气度和用笔的提按、顿挫、缓疾等变化。笔势往往体现了执笔者的个性，因此笔势亦可称为笔性。一般分为刚柔两派，刚为北宗，柔为南宗，画山石与画树木，要保持一致。

　　不管何种笔性都要符合厚重、灵秀洒脱与含蓄等基本要求。因此用笔的轻重缓疾、提按顿挫以及中侧锋的灵活运用，都成为决定笔性优劣的关键。

　　我们可以把笔势或笔性分为刚和柔两大类：

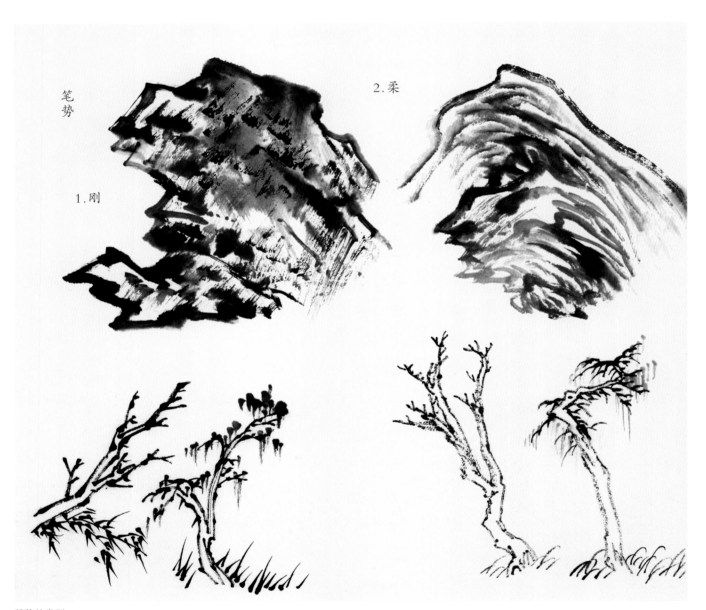

笔势的类型

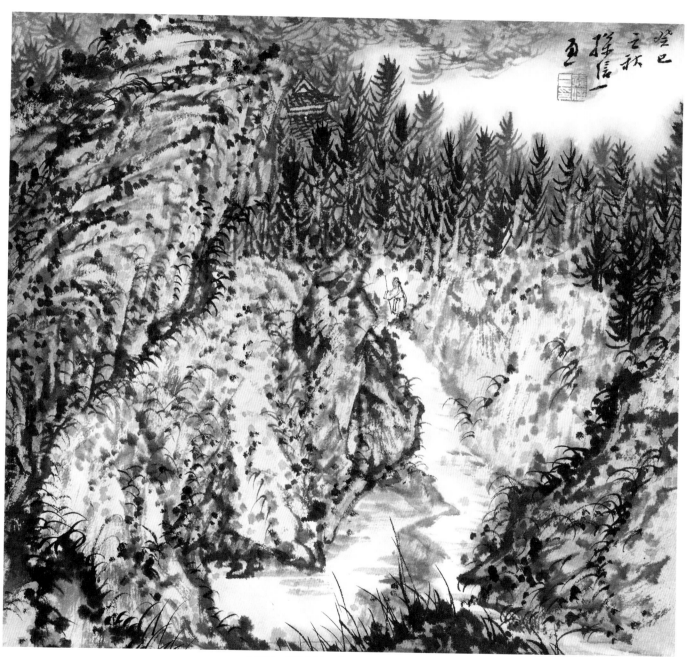

北宗派，用笔刚健洒脱，勾勒方折有力，以斧劈皴为主，画松林灵秀挺拔，气氛萧瑟，意境深近。

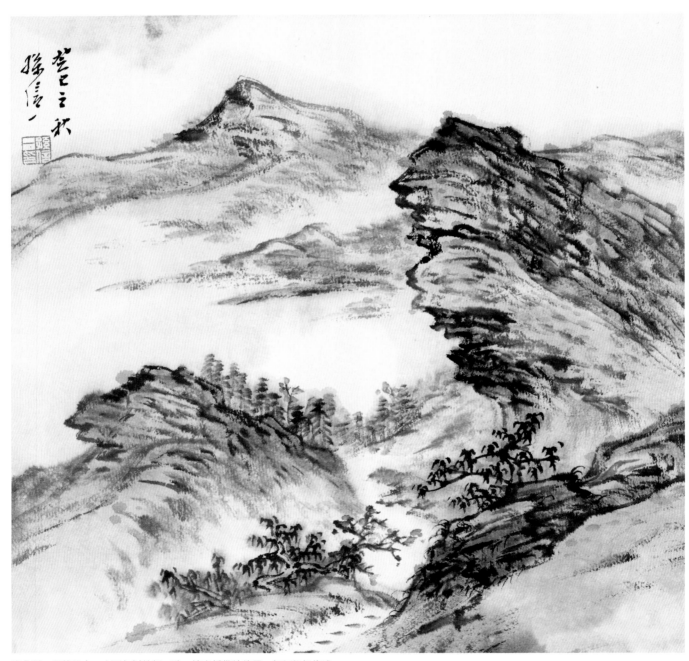

南宗派，用笔柔中，山石与树林相一致，披麻折带皴兼用，气氛舒畅优雅。

问题 010 什么是流畅、清秀、浑厚？

用笔细腻入微，设色清雅，烘染周到。往往是南宗画法取胜。宋郭熙、元王蒙的作品具有代表性。

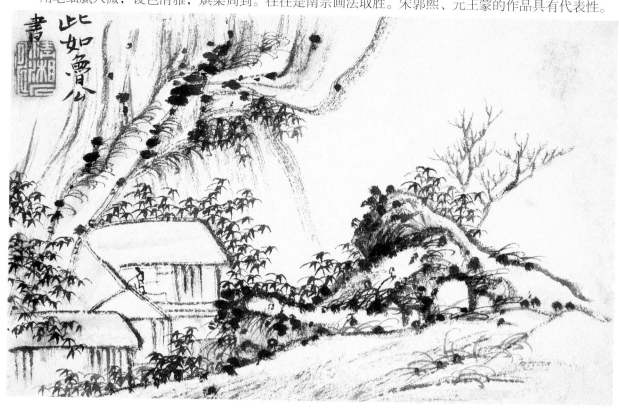

问题 011 什么是奔放、洒脱、挺拔？

用笔爽快，水墨淋漓。往往是北宗画法取胜。宋夏圭、马远的作品具有代表性。

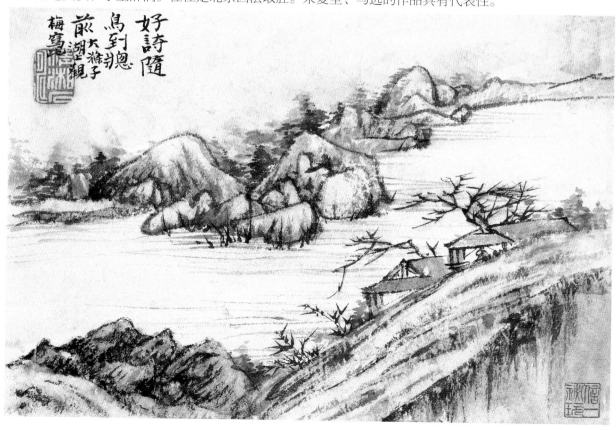

问题 012 什么是厚重、坚实、方正？

用笔缓慢简约，中锋圆线，枯而滋润，工整不板。宋范宽、巨然和明沈周的作品具有代表性。

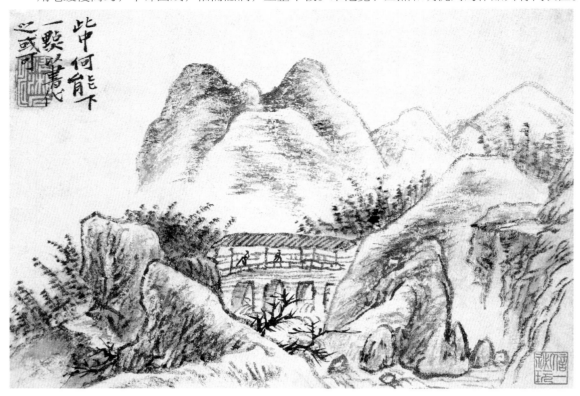

问题 013 什么是含蓄、稳健、空灵？

用笔枯湿兼用，皴擦飞白灵动，多变有致。清石涛的作品最具有代表性。笔势或笔性大体分为以上四种，但笔性的好坏并不拘泥于此。我们不能以这四种不同的特点来区分笔性之高低优劣。可根据个人的性格去理解与接受前人的笔法。

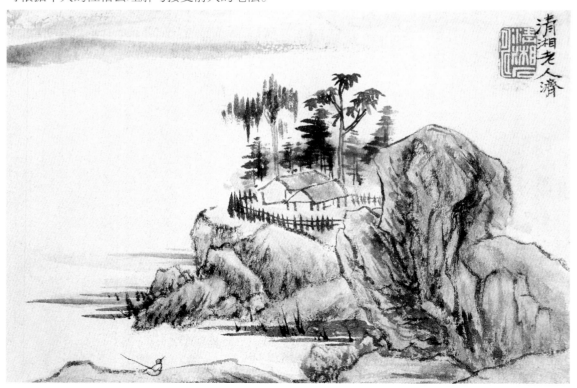

【墨法】

问题 014 墨法的要素是什么?

用墨要求"墨分五色"。用墨法可以归为以下几类:

1. 墨韵。墨色在纸绢上的浓淡、枯湿等变化。

2. 用水法。用墨法即是用水法。笔中始终保持水分,即使是用重墨浓墨时,毛笔之中也要含有适量的清水。笔中有水,蘸墨用笔;笔中有墨,蘸水用笔,是基本的方法。甚至可以交叉重复、边蘸墨或水边运笔,达到表现从浓到淡、从淡到浓;从枯到湿、从湿到枯;从实到虚、从虚到实;从黑到白、从白到黑的效果。

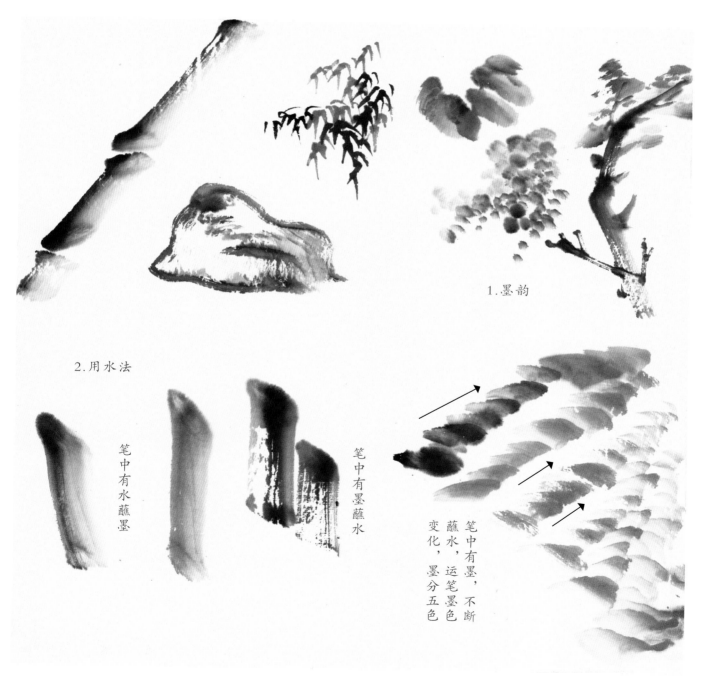

1.墨韵

2.用水法

笔中有水蘸墨

笔中有墨蘸水

笔中有墨,不断蘸水,运笔墨色变化,墨分五色

墨法的类型

何谓一笔浓淡法？

　　用含水的毛笔蘸少许墨，以中锋或侧锋一笔画出浓淡，这种方法在山水画中很常用。例图中竖、横、点、皴都用一笔浓淡法，浓淡因墨色而变化。画一幅作品，千笔万点，需要时时注意运用一笔浓淡法，自然墨分五色，气韵生动。

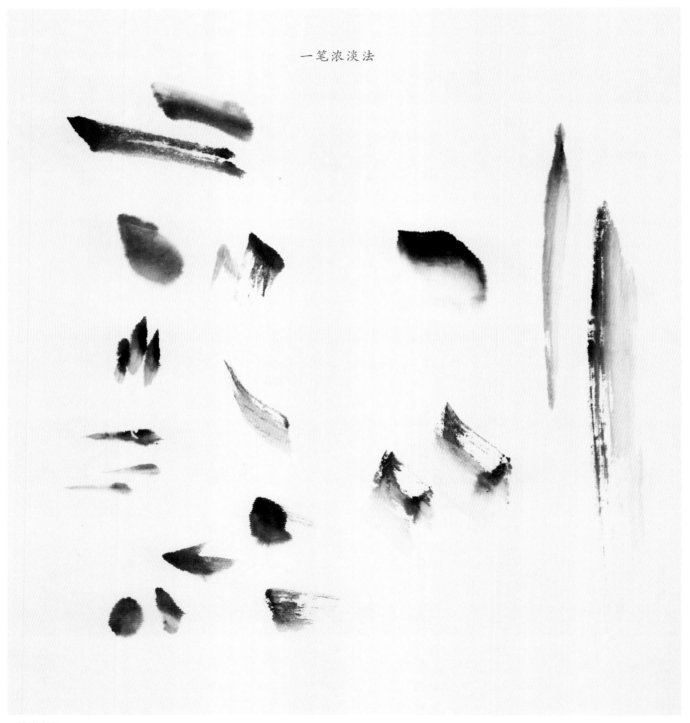

一笔浓淡法

一笔浓淡法

以水破墨或以墨破水、以淡墨破浓墨、以浓墨破淡墨的方法都可称为破墨法。

1. 先布以水或淡墨在其未干之际,以浓墨破之。

2. 先施以墨,在其未干之际,以水或淡墨破之。

这两种方法使水墨交融自然,生动之感跃然而出。

3. 浓墨与淡墨相互交融亦可称为破墨。

这种破墨法,既有互相冲击复合之破法,也有水墨交错、浓淡相接之破法。

破墨之法出自于宋代梁楷,到了明末清初在八大山人与石涛的绘画中得到了淋漓尽致的发挥。

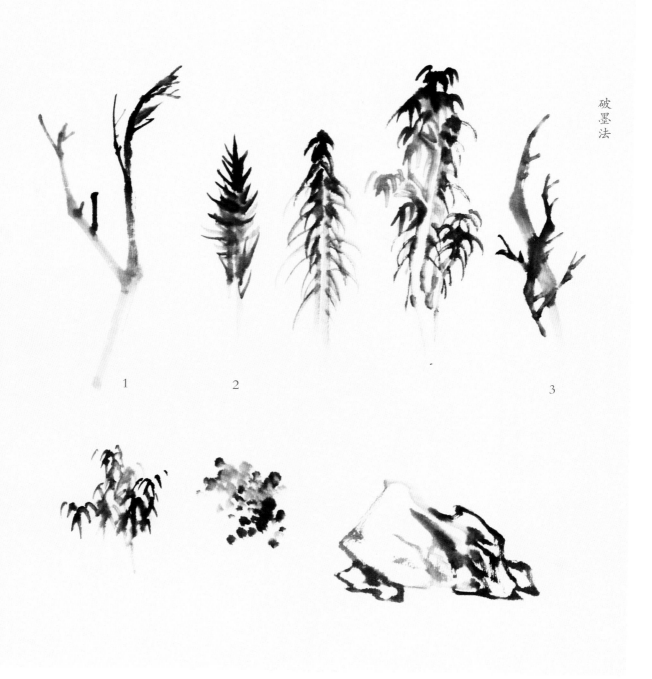

破墨法

1 2 3

问题 017 何谓积墨法?

　　层层积墨、由淡到浓，慢慢复加，在淡墨干后加浓墨或浓墨干后加淡墨都可以称为积墨。积墨易涩易脏，必须注意复加之笔留下清晰的笔触，以使墨不死滞，避开涂抹之弊及脏黑之气。

积墨法

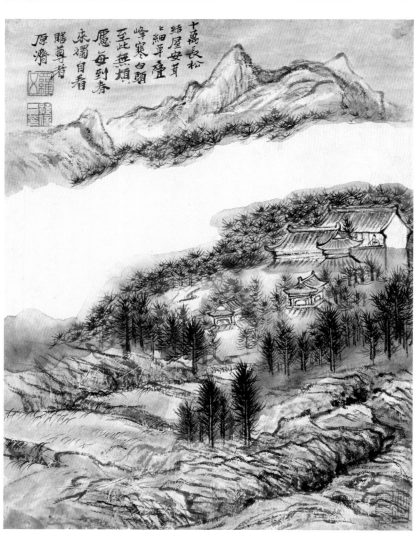

以大块水墨在纸上挥洒称为泼墨法。泼墨须清水相伴，利用水的作用，才能产生浓淡变化和自然生动的效果。无水泼墨为用墨大忌。

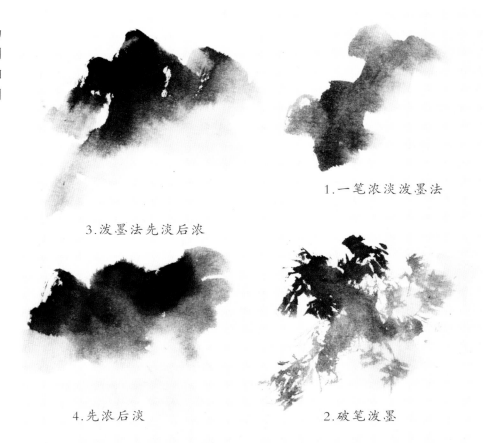

1.一笔浓淡泼墨法

3.泼墨法先淡后浓

4.先浓后淡

2.破笔泼墨

泼墨法

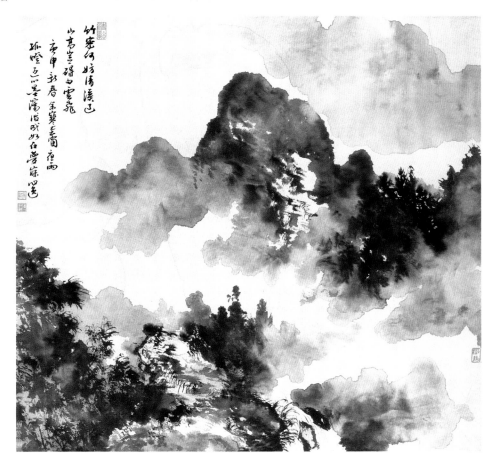

1. 墨法切忌浓墨狂点铺陈导致黑气满纸。

2. 用墨注意不要用水过分，满纸墨色水化，造成用笔模糊，线条无力，点乢不清。

以上几种用墨方法适用于绘画创作中形象的塑造和表现，而破墨法的运用更为普遍，大至泼墨远山，小至一丛竹叶或数点青苔都离不开破墨法。因此破墨法是最具有生命的用墨方法。以破墨法为主参用一笔浓淡法、积墨法、泼墨法，是用墨的精髓之所在。

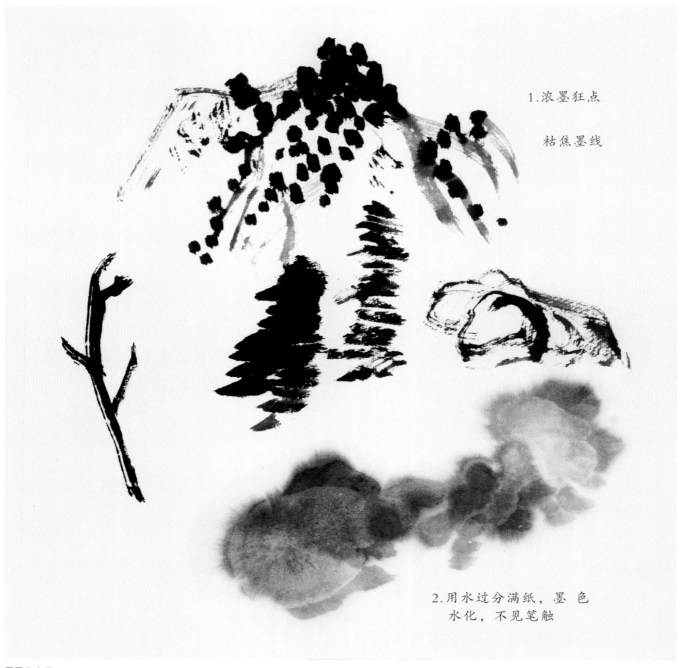

1.浓墨狂点

枯焦墨线

2.用水过分满纸，墨色水化，不见笔触

用墨几大忌

问题 020 如何渲染？

渲染是传统山水画不可缺少的方法。通过渲染，画面层次分明，构成立体，烟云缥缈，虚实相生。

用淡墨渲染（用色渲染也是如此），一般有两种渲染方法：一是先用水打潮然后将墨染上（例图上半部分）。二是直接用墨或色染（图例右下部分）。无论用哪一种方式，用墨都要湿润明净，有条不紊。

用墨渲染不是平涂，也要根据笔势线条有用笔的提按缓急的节奏。渲染根据需要，可以多次使用。

皴笔干后再渲染，渲染是把皴笔打浑，使山石树干有厚重感、立体感。

总而言之，这些点线的基本笔法在组合排列过程中所体现出来的笔墨技巧、水墨韵味就是历代山水画大师的最微妙高超的笔墨精华。当然笔墨的表现也因人而异，不同的性格产生不同的笔性、笔势和不同的笔墨语言的排列组合，由此形成个人风格也是必然的。

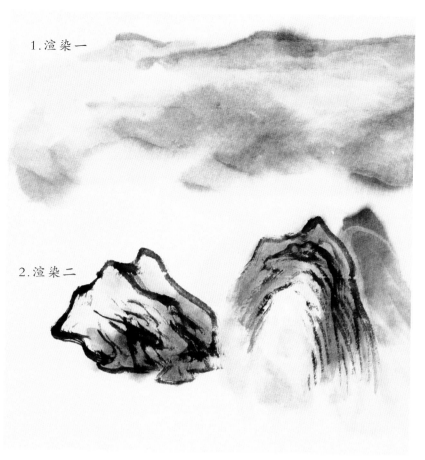

1.渲染一

2.渲染二

渲染

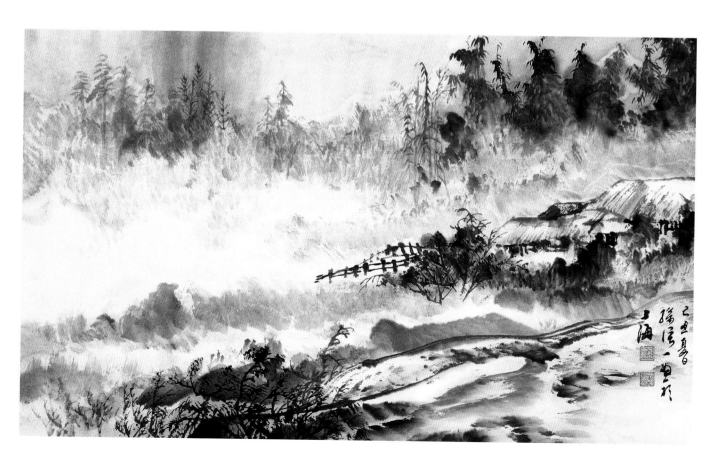

21

第二章 中国传统山水画的具体表现方法

　　本章将对中国传统山水画中景物形象的表现加以讲解，为临摹历代名作和习作作指导。在学习山石、树木、云水等具体画法的过程中，绝对不能忽视我们在第一章中所阐述的笔墨技法基本原理。否则就会有舍本求末，误入歧途的可能。

【 树木法 】

问题 021　画树的主要顺序是什么？

　　树分树根、树干、树枝、树叶四个部分。一般用线条先画树干、树根、树枝，次用点画树叶，最后再画出树梢。这是画树的基本顺序和方法。画树较多中锋用笔。这样画出的线条显得圆润。用挺劲的线条先画出树干，后画树枝。先画主干以便掌握整棵树的气势。

　　传统山水画的树大都取材于乔木，宋元山水画十分注重树木的造型，树干的高低、曲直、倚扶之状美不胜收。树干与树枝的画法以线为主，树叶的画法以点为主，往往先画树干然后画树枝，最后是点叶。

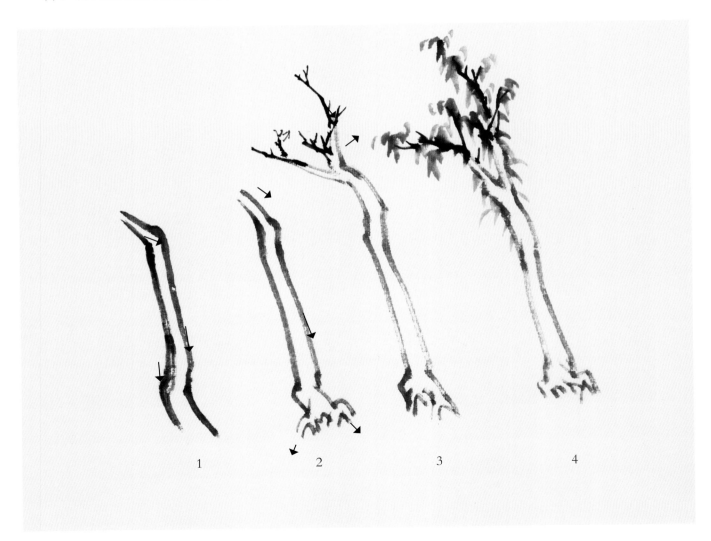

1　　　2　　　3　　　4

指的是一棵树应有前后左右四面伸展的枝梢。如从左右两面出枝只有平面的感觉，如若四面出枝即四面有形就有了立体感。树分四枝难在画出前后的空间距离。由于大树主干比较简易，树枝上分前后左右，这是符合自然之理的，从构图上说树的主干明确，具有支撑画面的作用。

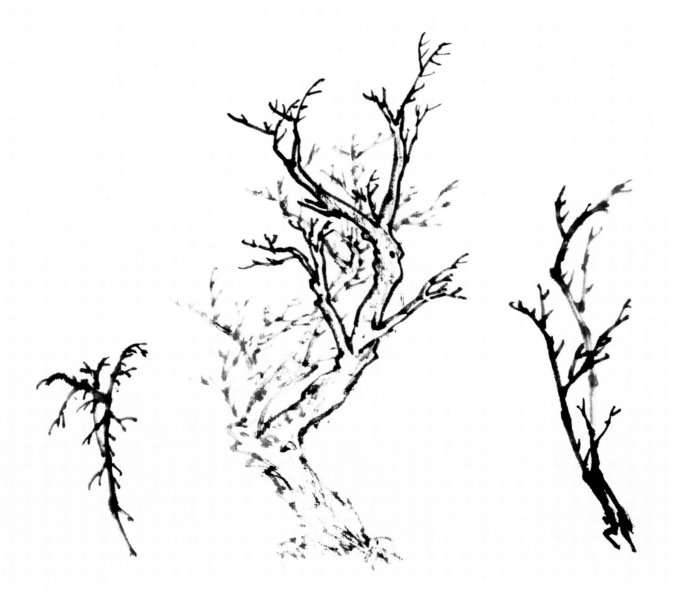

树分四枝

问题 023 怎样画树根?

　　树根因树而异，画法各有不同。一般以露出根头多少、树根
的形态繁简为主，有形如爪并分开的，也有不露根头的树根。

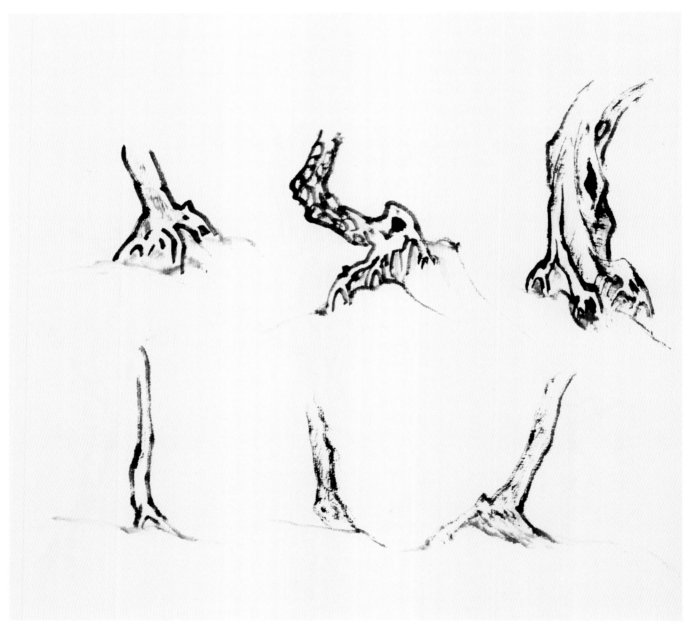

树根画法

画树干哪几种方法?

1. 线条双勾为主。

2. 一笔单线画树干。

3. 大树干双钩,还要皴擦渲染。较大的树干要皴擦出立体感,因树不同而皴擦不同。

4. 嫩枝小树用笔可稍快而灵活。

5. 老干老枝用笔要慢而不滞,方显得苍老。

画树较多中锋用笔,所谓中锋用笔就是将毛笔笔尖运于线条的中央,这样画出的线条显得圆润,配以侧锋,更有趣味。用挺劲的线条勾勒画出树干,勾勒的笔顺通常是先左后右。左上角向右下角倾斜的线自上而下;左下角右上角倾斜的线由下向上,以顺为宜。枝干先定位定形,以便掌握整棵树的气势。

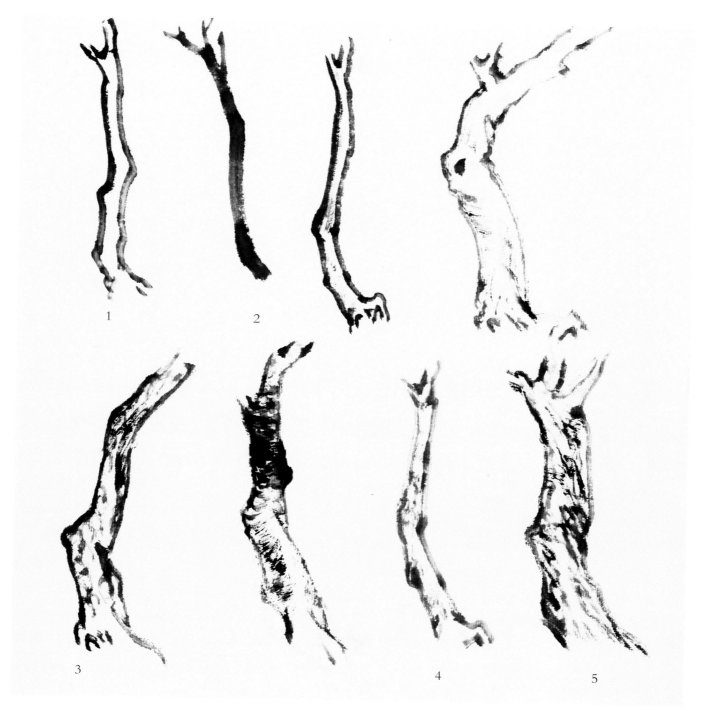

树干画法

25

一般常用的有"鹿角"与"蟹爪"两种方法。

树枝往往以一笔画出。

1. 鹿角法：画枝如鹿角，用笔向下向上均可。注意藏锋，避免出现鼠尾笔形。

2. 蟹爪法：树枝向下，形似蟹爪，画大枝可上，小树枝一般以向下为主。

树枝一般都以中锋为主的线条来表现，笔法与笔势的不同，形成了传统山水画中以南北宗为代表的不同风格和流派。

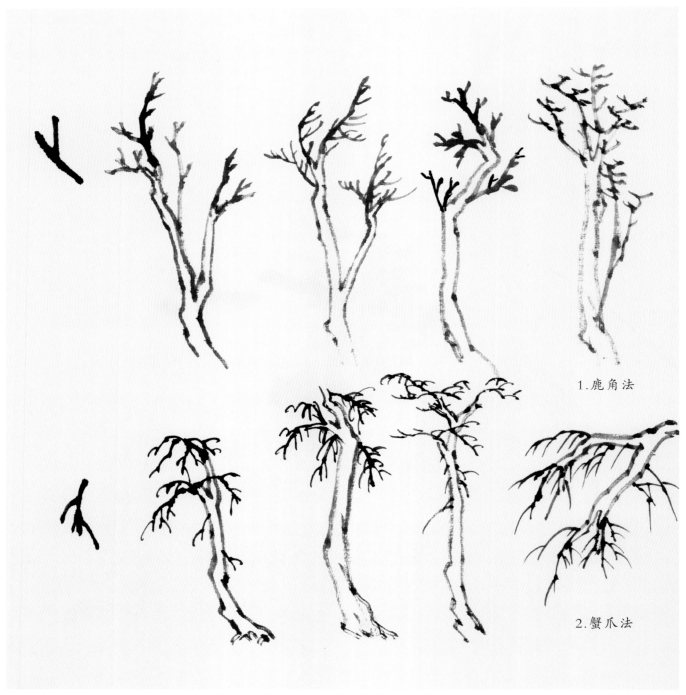

1. 鹿角法

2. 蟹爪法

树枝画法

问题 026 怎样画树叶？

树干与树枝大致完成之后，便可以画树叶。树干与树枝构成树的骨骼，树叶是依附于这个骨骼的肉体，树叶循树干树枝之形态而变化，大体上是同样形态的程式单元的重复。但是不可呆板均匀，要有轻重缓急浓淡疏密，不要散乱，形成有机的统一。

墨色以上浓下淡为基本原则。

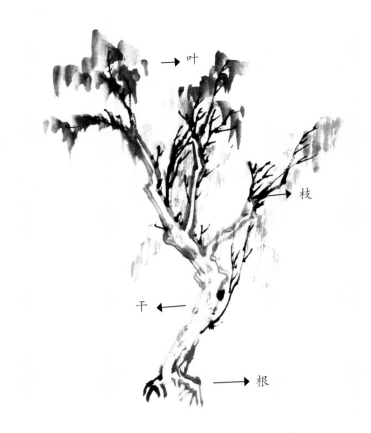

树叶画法：画树叶上浓下淡

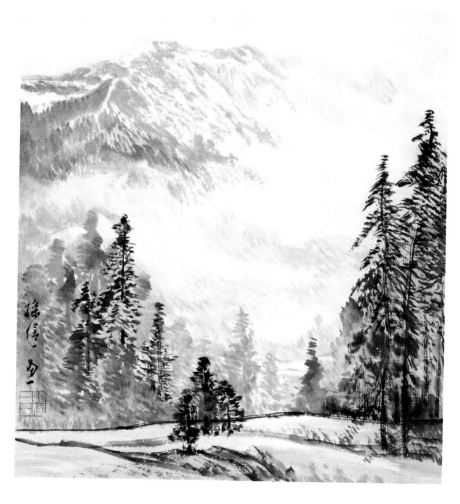

　　点叶法要下笔肯定，勿迟疑。先用笔蘸清水、淡墨，再在笔头上蘸些浓墨，然后落笔画点。点子要求笔笔分明又笔笔相融，温而有形，有快有慢，有大有小，有疏密。如觉得墨色不够，不要马上加，否则会使点浑化无形，只能等将干或干时再加。点叶法一般分以下六种:

　　1.圆点式:用中锋，笔略右倾，圆点下部略显毛更佳。

　　2.垂点式:用中侧锋，由上而下，上重下轻，左顾右盼，有"介"字、"个"字、披麻形等形态

　　3.横点式:用笔右倾斜，由左向右按下提起，有大小横点（也可称大、小混点）。用笔蘸清水，淡墨再在笔尖上蘸些浓墨，然后横向落笔。

　　4.竖点式:用笔中锋，由上而下。上轻下重。

　　5.破点式:把笔锋破开，笔微向右倾，顺势而点。

　　6.侧点式:用笔侧锋，如斧劈皴，由上而下，保持侧点平头。

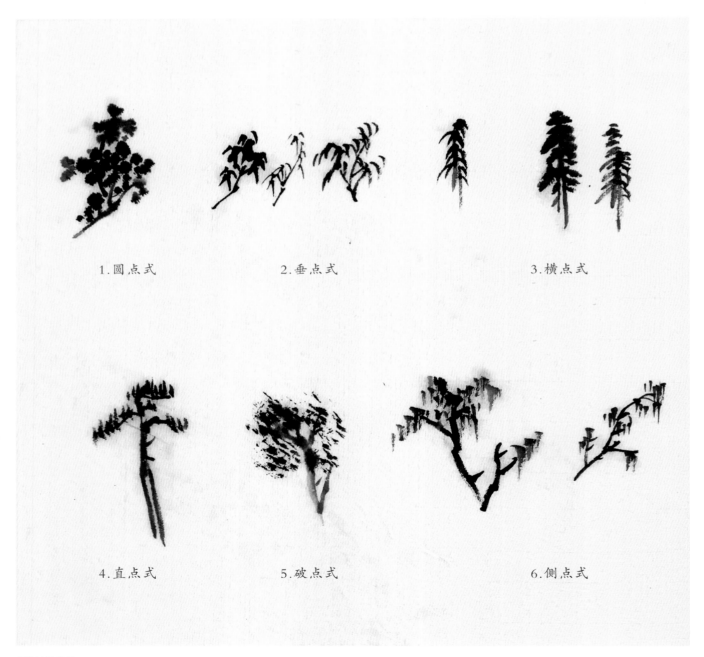

点叶法的种类

夹叶法一般都用中锋勾勒，由树叶形态不同分为以下三种。

1. 向心形：有介"字、"个"字、菊花形等夹叶形态。
2. 平铺形：有圆形、三角形等夹叶平铺排列。
3. 羽状形：以一线为主，沿线勾勒夹叶，形成如羽毛图案的夹叶。

夹叶法与点叶法中形态类似的有"介"字点、"个"字点、圆点、竹叶点、三角点、破笔点。

传统山水画的树叶以墨点和夹叶点为主。

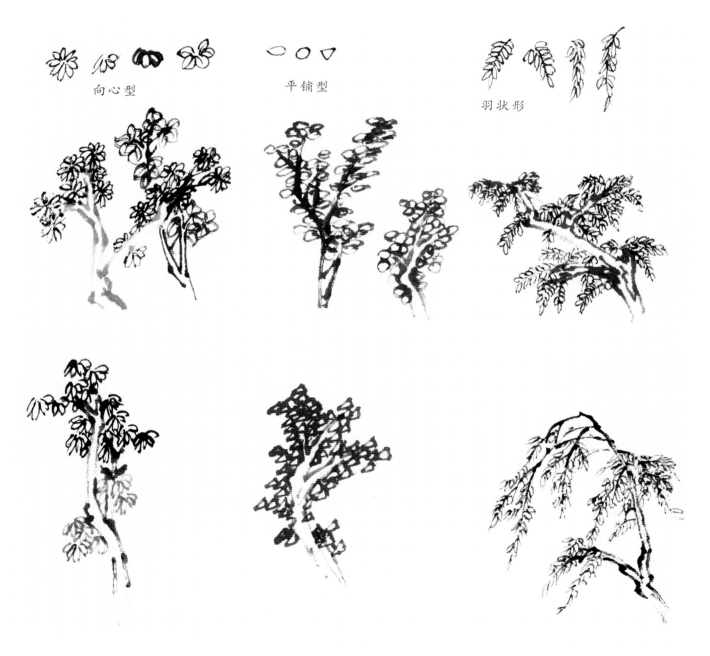

向心型　　　　　　　平铺型

羽状形

1.圆形:用笔中锋,每个圆形取一个中心,由外向中心画,线条清晰、略有长短变化,更生动。画北宗山水松针常用此法。

2.扇形:其实类似半圆形。用笔中锋插入,先轻后重,由外向中心画去。画南宗山水松针常用此法。

3.散乱形:用笔中锋,不拘形态,画马尾松、芦苇、远松林等常用此法。

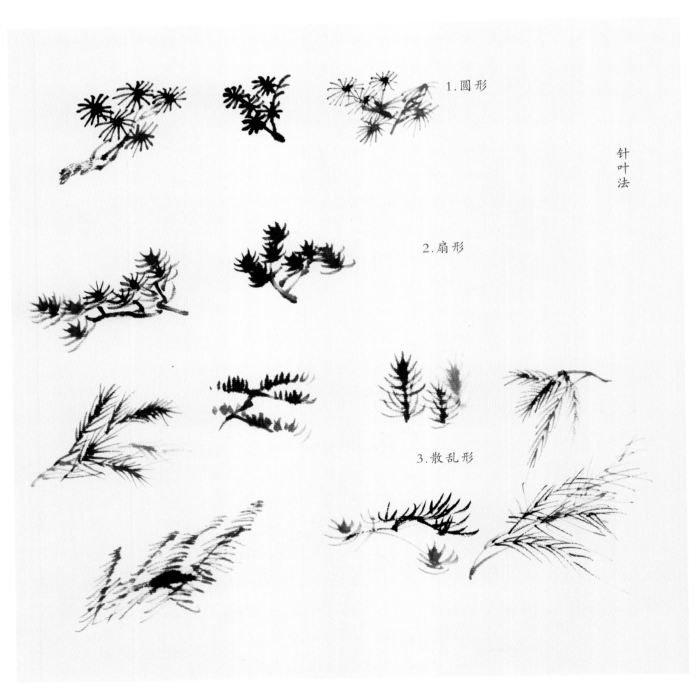

1.圆形

2.扇形

3.散乱形

针叶法

针叶法

"攒三聚五"法是什么?

　　以"三点""五点"为单元重复组合的基本程式,称为"攒三聚五"法。这样可以收到既富有疏密变化又不显得混乱的效果。

　　攒三法是先取三个同样的绘画符号为一组,"聚五"是再取二个凑上,与"三"保持一点距离,成为一组,以此类推,按"攒三聚五"的组合画,既不会乱,又显得有节奏变化。山水画大家点苔与画树叶常用此法,初学者可以参考。

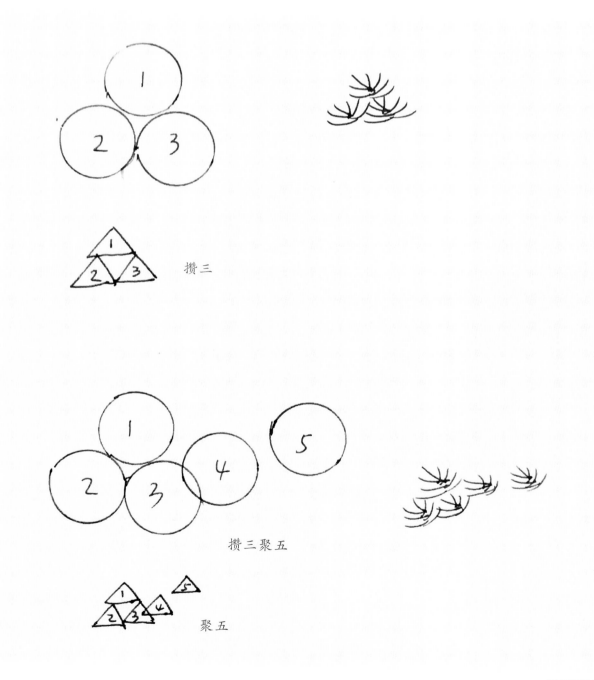

攒三

攒三聚五

聚五

攒三聚五法

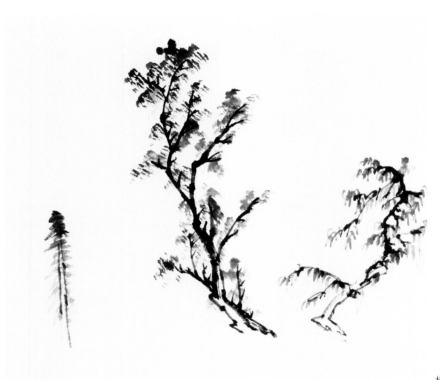

问题 031 怎样画树叶？

树干与树枝大致完成之后，便可以画树叶。树干与树枝构成树的骨骼，树叶是依附于这个骨骼的肉体，树叶循树干树枝之形态而变化，大体上是同样形态的程式单元的重复。但是不可呆板均匀，要有轻重缓急浓淡疏密，不要散乱，形成有机的统一。

墨色以上浓下淡为基本原则。树叶由不同的点组成。一般一棵树应该用一种点，用"攒三聚五"法排列组合点画树叶，会收到很好的效果。

树叶画法

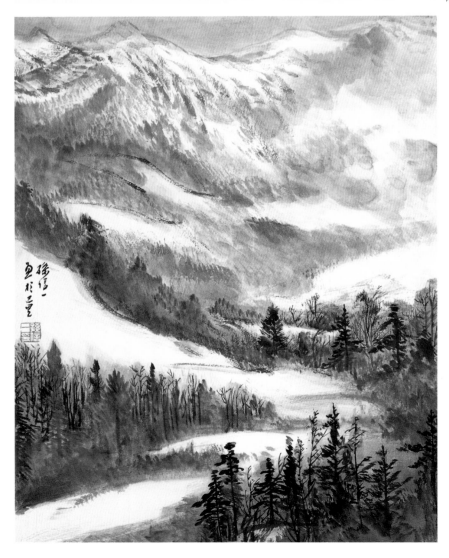

问题 032 **怎样画大树？**

传统山水普遍以大树置于画面的下面，或左，或右。

1. 先用淡墨勾出主干轮廓，再用淡墨渲染。用墨都要湿润，有条不紊。

2. 用稍浓些的墨皴擦出结构和树皮纹。然后再渲染，渲染是把皴笔打浑，使有厚重感。

3. 用浓墨稍作皴擦，复勾主干、树枝，再画出树梢。

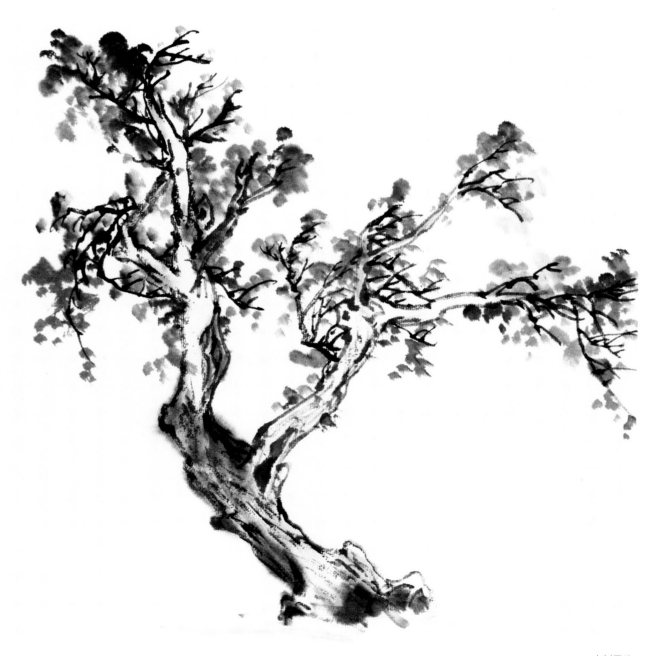

大树画法

怎样画中小树？

　　中小树用笔可稍快而灵活。老干、老枝用笔要慢而不滞，方显得苍老。用笔线条要求抑扬顿挫、浓淡枯湿的节奏感。画中小树也要注意树枝造型和点叶的变化。例图中的树是常见的形态可以灵活运用，排列组合自然、气韵生动即可。

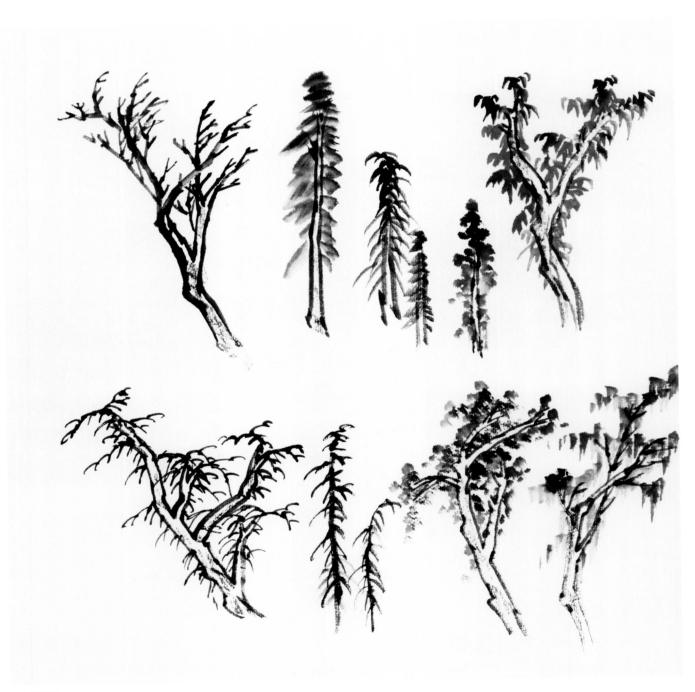

中小树画法

1.古柏。画古柏树要表现出柏树的高大、苍老、古朴、遒劲的感觉。边线处理不要太强调,因为柏树的树皮皴法独具特征,有蛟龙盘柱之感,以解索皴和人字皴为主。根据树皮结构勾勒皴擦兼用。

传统山水中专门有一种点称为柏叶点。柏叶点是用浓淡、干湿的圆点或破笔分点画出树叶。点时应像雨点落地似的有重量感。柏叶要画得有疏密、浓淡和节奏感。

2.龙柏。龙柏结构较简单,直杆细枝。浓密的树叶几乎覆盖了整棵树。定好主干,左右对称画细枝,然后用墨点画叶。龙柏树叶抱杆而生,点叶要直中带圆,树头窄,呈柱塔形。一般用较浓重的墨色画叶,画时要注意留有空虚之处,疏密浓淡有致,方有生气。

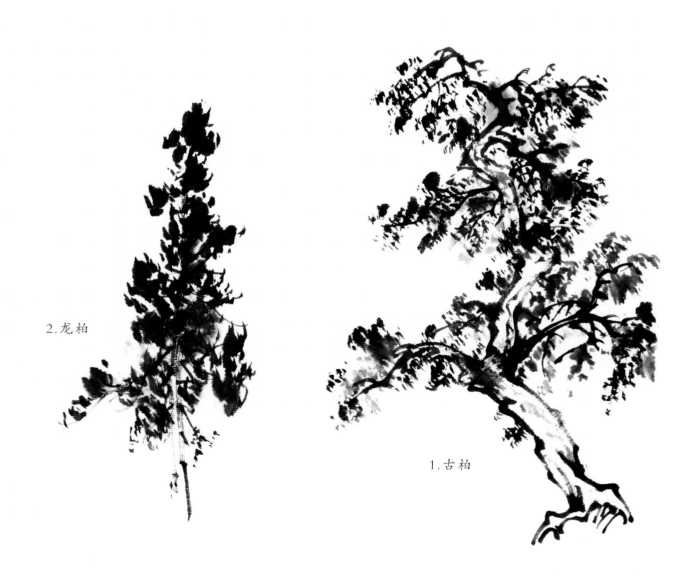

2.龙柏

1.古柏

柏树画法

松树树皮如鳞状，画松树皮用笔要苍劲有力，毛而不光。皴树皮用长短不同、大小不同的方圆组成松皮。但也有用点与皴擦画松树皮，皴松树皮用笔更要松动些。皴松树皮时用笔要粗些。

1. 画松树叶如针状，故俗称"松针"。

2. 松针的画法有六种：车轮针、穗形针、扇形针、碗形针、写意针、乱丢针等。笔法上也有工笔法和写意法之别。工笔法是仔细勾画成形，写意法可将笔毛刮成扁锋来勾画。松叶的排列通常按品字型重叠交错排列。

画松针一般由外向里按一个中心画，才能不乱。松针是由基本相同的单元组成。松针画法有半圆松针和圆松针两种，画松针时要注意参差错落和疏密的分布，按需要来确定布局。画松针时用笔要快而有力，方有灵秀之气。

常见的画法有北宗画法与南宗画法。

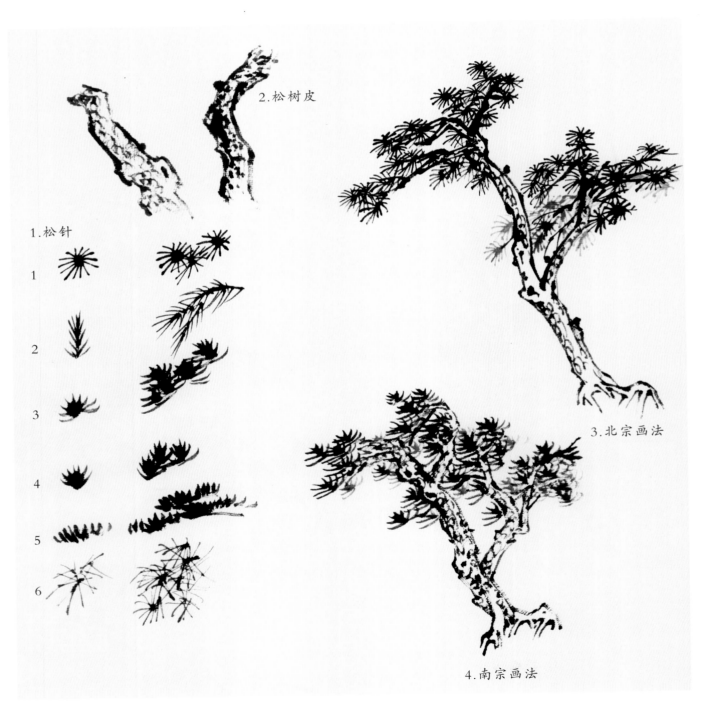

2.松树皮

1.松针

1

2

3

4

5

6

3.北宗画法

4.南宗画法

松树画法

怎样区分杨树与柳树？

人们常将杨树和柳树混为一谈，其实杨和柳是两种树。

1. 柳树，枝条下垂（这种画法最为常见）。

2. 杨树，枝梢上仰。宋画中这种画法最为多见。

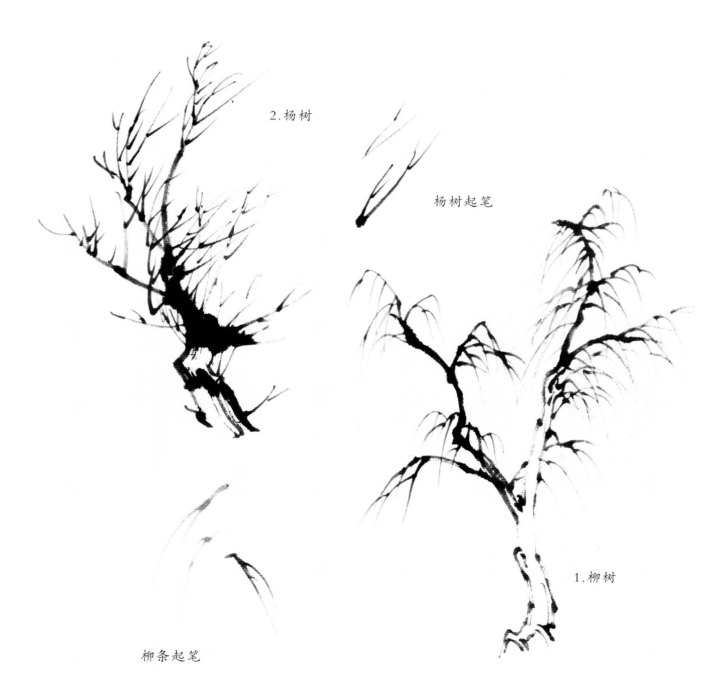

2.杨树

杨树起笔

1.柳树

柳条起笔

杨树和柳树的区别

怎样画柳树？

　　"画树难画柳"。画柳不论疏密，用笔不论柔劲，只求自然。柳条的线条不可过细或过粗，过细尖刻，过粗成肥条。画柳条取势在枝干，要注意参差。随干出枝，随枝发条。画柳叶应随季节不同而有所区别：

　　1.春柳，嫩芽初绽，用中锋点撇，兼用画叶，生动有致。

　　2.夏柳，叶密下垂，用中锋点撇兼用，以撇为主，画叶，使之婀娜多姿。

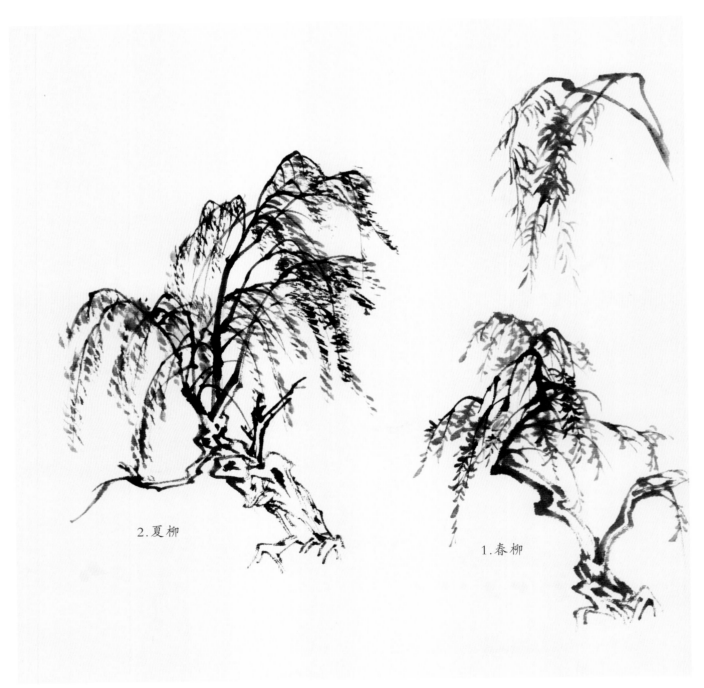

2.夏柳

1.春柳

柳树画法

　　椿树和槐树的树干较滑，树叶结构相近，均是对生的。椿叶大于槐叶。点叶时椿树要先勾主筋再点叶，槐树无需勾筋，只要点出大致形状就可以了。掌握叶的"对生"和"轮生"形状，是为了画时可按其形态，找到合适的表现的方法。点叶对称，如要注意其变化，可以先画好细的叶茎，再慢慢按茎点叶，使之有序不乱。

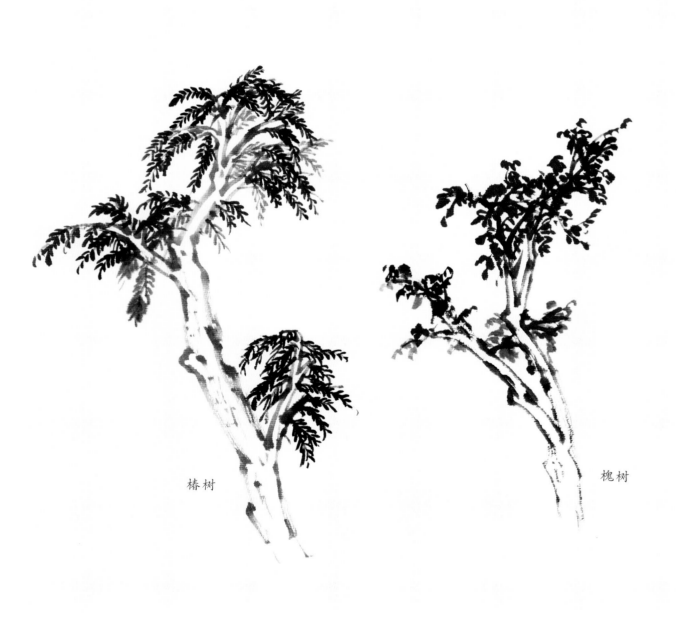

椿树　　　　　　　　　　　　　　　　　　　　槐树

怎样画枫树？

1. 双勾法：用传统的双勾三角形平头点画枫叶。

2. 点叶法：枫叶系掌状结构，由三笔或五笔组成一叶，也可以用近似撇竹叶的方法画枫叶。由于枫叶较竹叶短平，可以用侧锋撇点枫叶，要求平扁，枫叶较多平出。

画时需注意透视关系，自然界中的枫叶有一种横向层层上叠的感觉。如果要表现秋色，设色山水中可以用红色直接撇点，远山的枫树可以略施红色圆点或用"介"字点来表现。

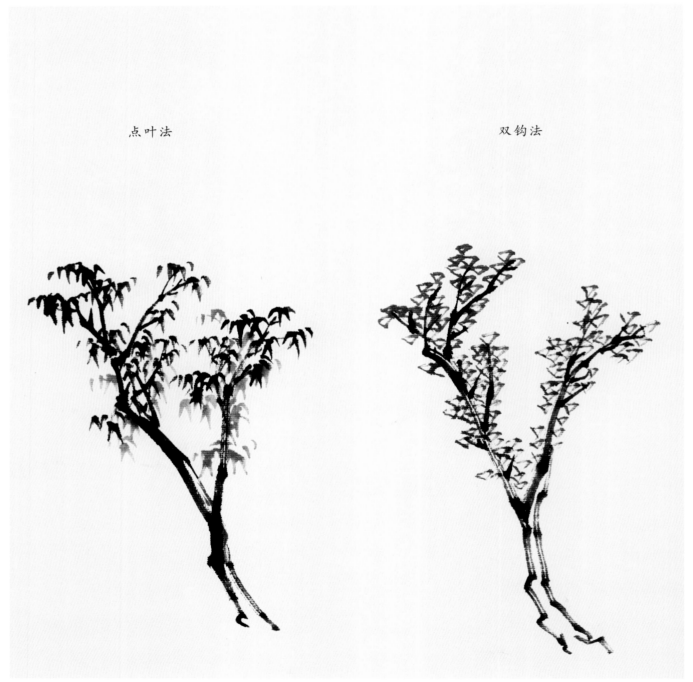

点叶法　　　　　　　　　　　　　双钩法

枫树画法

问题 040 怎样画棕榈树？

棕榈树具长柄，先用较干枯之笔勾皴出树身。

1. 线棕的树干高大，节间长。

2. 板棕（密棕）的树干粗肥，树势较矮，节间密，叶身较大。

3. 叶皱褶末端较尖，画叶用墨撇、捺，如画草一样。

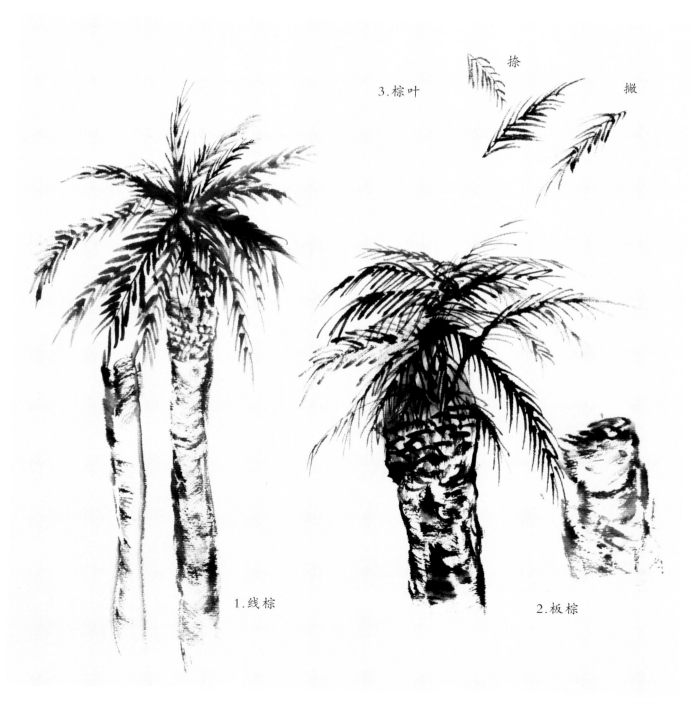

3.棕叶　　捺　　撇

1.线棕

2.板棕

棕榈树画法

杉树的种类很多，一般画中常见冷杉和杉木树两种。

1. 先画杉木大小枝轮生，用中锋线条来表现。

2. 再用横点循枝点，微微斜擦，大小枯湿交替。

3. 传统画法，先画主干。

4. 然后用垂点沿主干左右点，由上向下。

5-6. 类似松树形态的杉树。画法与 1-2 相同。

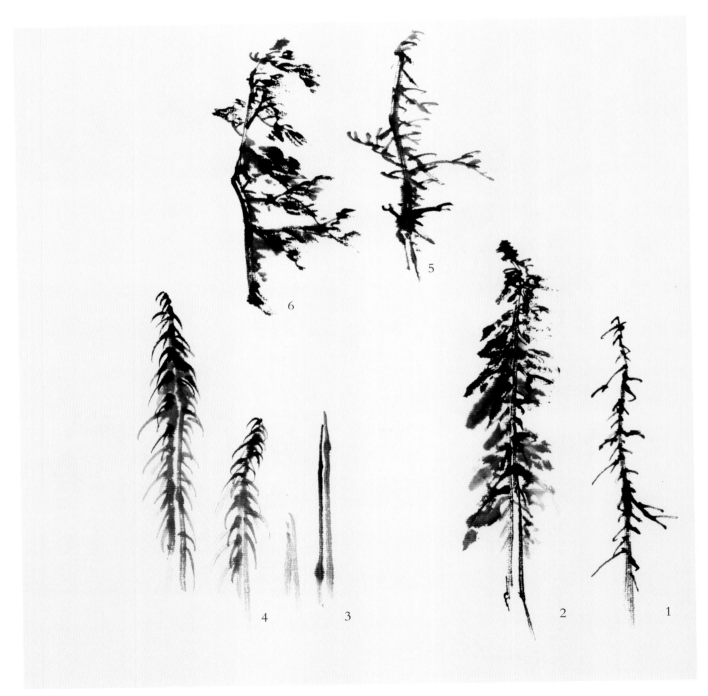

杉树画法

1. 梧桐树皮纹均为横纹，光而滋润，树纹的皴法宜用较淡和较湿的笔墨作卧笔横刮，不宜皴得过多。

2. 梧桐树叶呈大掌状。点叶如同"介"字、"个"字点，不过更饱满圆润，用一笔浓淡法为最佳。

3. 双钩树叶。用中锋弧形线勾勒，注意用笔快慢速度和墨色浓淡枯湿的变化。设色一般以绿色为主。树干留白，略加淡赭石或花青烘染。

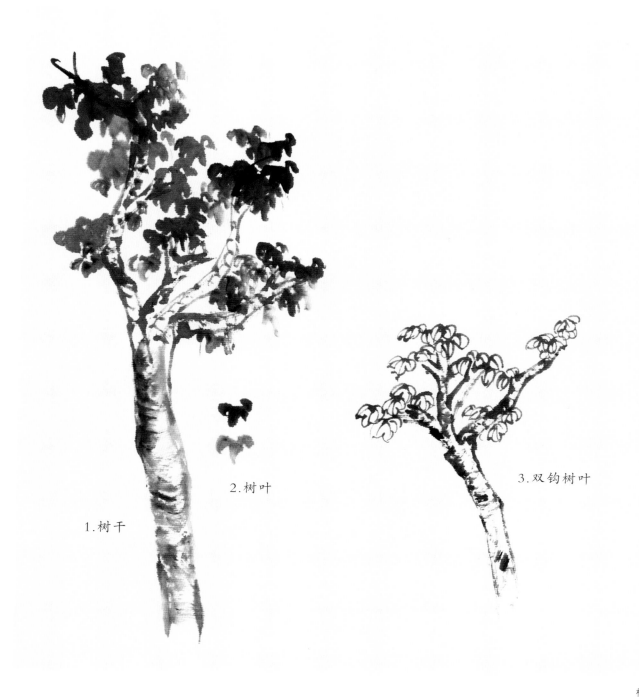

1. 树干

2. 树叶

3. 双钩树叶

梧桐树画法

藤蔓植物，茎细长，性柔且韧。藤条攀附树木而长，会随树的高度而延伸。藤条并不是很圆的，转折处常呈高薄状，多曲折老树枯藤，有苍茫萧索之感。

藤蔓的画法：

1.写意画法：用笔要流畅得体，按处理好线条的转折关系及藤条和树的关系。

2.双钩画法：用笔以中锋为主，不拘泥于两线之间空间的绝对均匀，勾勒时注意线条的枯湿曲折变化。

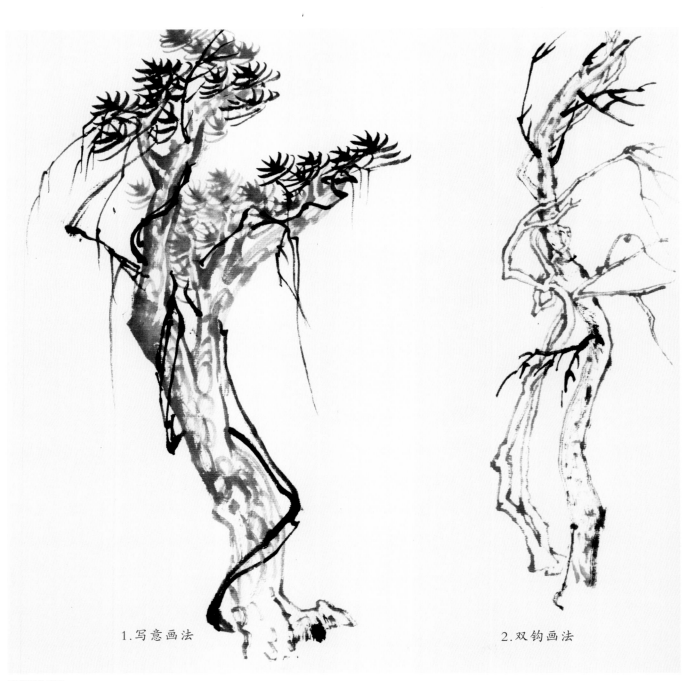

1.写意画法　　　　　　　　　　　2.双钩画法

画竹先画竹干。

竹叶点法：

1. 画竹叶似写撇，落笔后顺斜势迅速提起。叶向上者为篁，篁是新竹。

2. 叶下垂为成年老竹。

3. "介"字点、"个"字点是最常用的，往下撇。

4. 往上撇的竹叶基本对称。

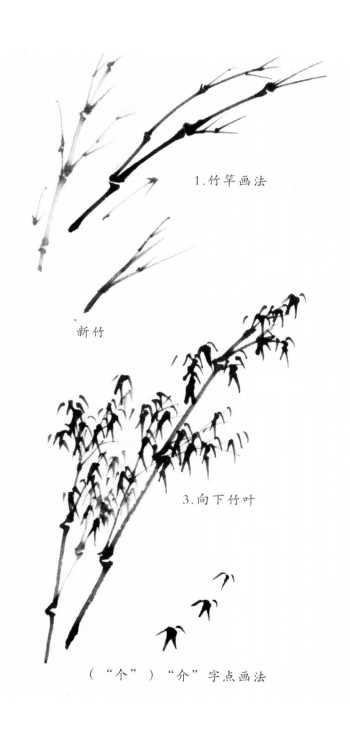

1.竹竿画法

新竹

3.向下竹叶

（"个"）"介"字点画法

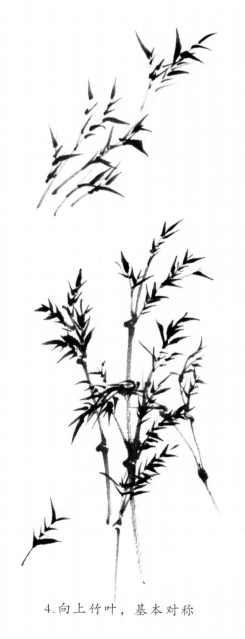

4.向上竹叶，基本对称

　　画丛树是指画两棵以上的树，或并拢，或分开。即有分有合，不能平行，不能重复另一棵树的造型。以不同的树干、树枝、树叶和不同的形态构成美的造型。丛树外形虽是相对独立，互不接触，但必须有左顾右盼之势；树的趋势基本一致，点叶时前浓后淡，使之既稳重又有空间。主要表现出树枝排列穿插的秀美，点树叶就很容易。切忌散乱，常用破墨法和一笔浓淡法点叶。

　　1.不同类型的丛树：以不同的点叶法来表现，显得格外清新丰富。

　　2.基本类同的丛树：要注意参差不齐，浓淡相间，左顾右盼，前后有致，有聚有散。

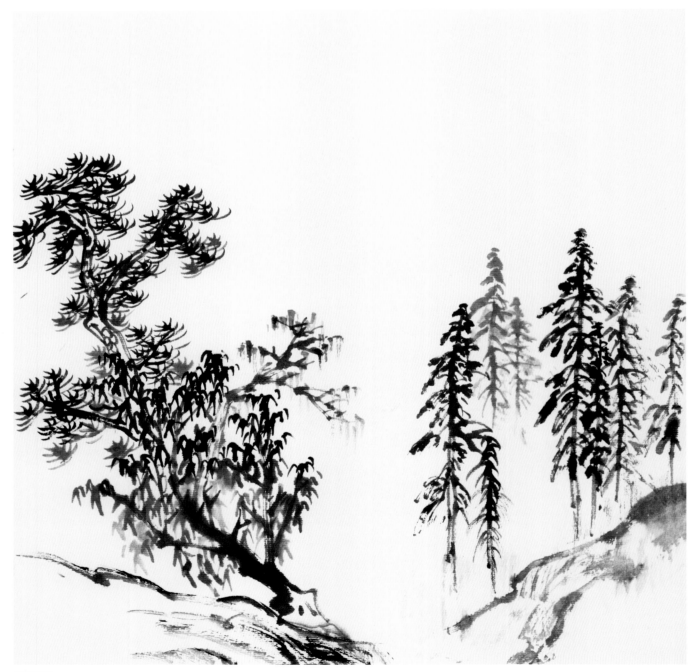

丛树画法

怎样画中景树？

　　中景树是位于山水画构图中间的部分丛书，画中景要简单画出树干、交待主要的树枝、点上树叶就可以了。虽然如此，但也要注意中景树的造型。切不可把大树在中景中误画成小树的感觉。中景树也要注意树的造型。中景树在画面中的作用是使景拉开距离。透视最基本的原理是近大远小。同一棵树，我们离得近就感觉大，离得远感觉小。这是视觉的差别，可以用不同的树来组织中景树，也可以用类似的错落有致、参差不齐和浓淡适宜的树组成中景树。

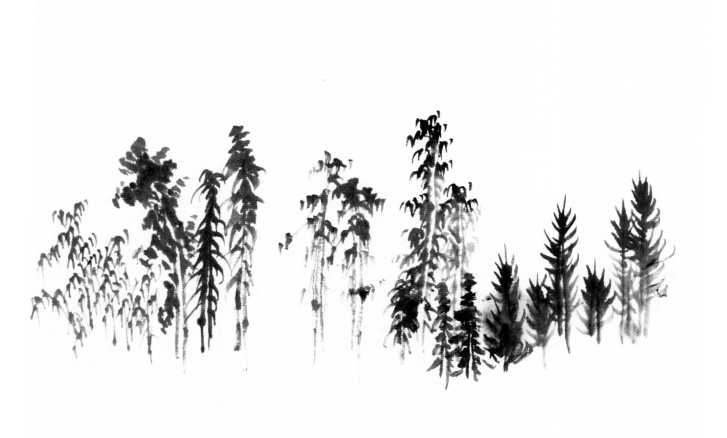

中景树画法：中景树细部描绘尽管简单，但疏密高低有致，浓淡干湿变化自然

　　画远景树一般不画树干，画枝亦从简。远景树往往是表现一片树林或丛树。画树干很单纯，寥寥几笔，一般以补画枝为主。画直树干无枝，用横点、圆点、针叶点或横线画成树叶。也有不画树干，只作点来组成树形。有时为了醒目，在丛树间，用较浓的墨画小树枝，也非常富有情趣。画远景树时要注意水墨浓淡的变化和点的大小聚散，上浓下淡，分清层次。

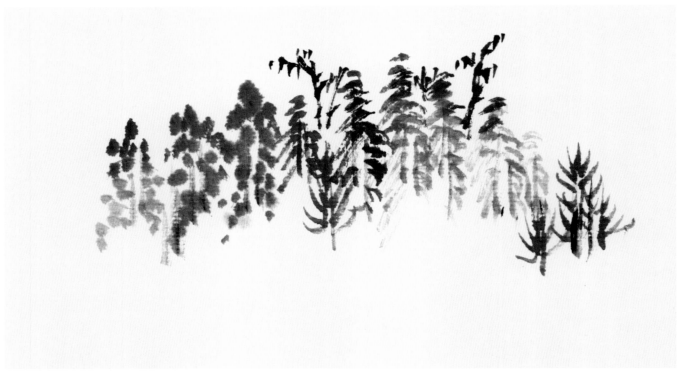

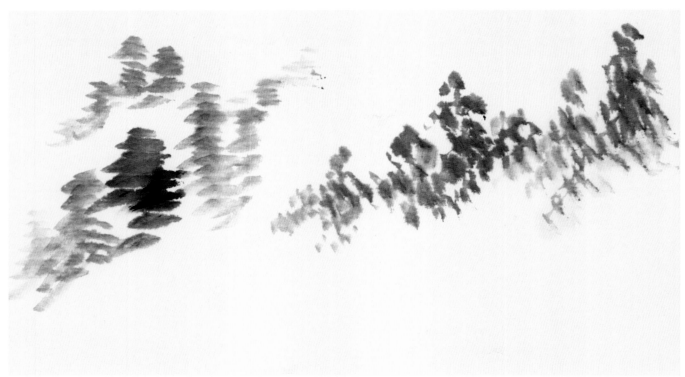

远景树画法

问题 048 怎样画树林？

　　传统山水画中画树林或森林很少见，宋朝夏圭手卷《溪山清远图》里有一段树林的画面。传统山水画中的远景树往往有显示一片树林的意义，不过画比较完整的树林和森林很罕见。画树林要有成片，成丛之感，也要有主次，有块面，有层次。一般可以用比较统一的笔法画树林。也可以以不同的方式和形态画出一片树林，用墨要大胆，浓淡适宜，层次分明，有聚有散，有大有小，又要浑然天成，表现出树林或森林的浩瀚无垠、茂密深沉。例图是一片冬季树林，前后大小参差不齐，前景是大树参天，排列变化，大小有致。中景树林用水墨点染，成片丛林，远近分明，高低错落，层层相叠，具有强烈的空间视觉美感。

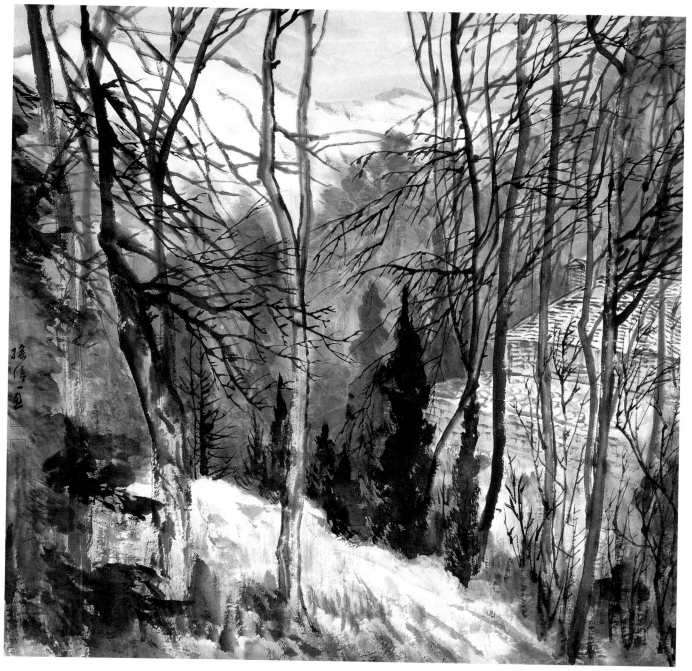

树林的画法

　　云雾中的树，虚无缥缈，特具魅力。传统山水画往往以留白来显示云雾，到了清代石涛以泼墨破墨法，配合线条，渲染丛树、雾树的形象得以生动表现，例图是典型的云雾树画法。各类不同的树木参差不齐，交叉自然，树干、树枝、树叶各画法具浓淡变化。即使表现一棵树、一丛枝、一片叶也要注重水墨气韵。因此画面虽小，唯丛树成形，然而虚实相生，气韵生动。清晨迷雾之中的树丛若隐若现，是一幅意境深远的写生山水画作品。

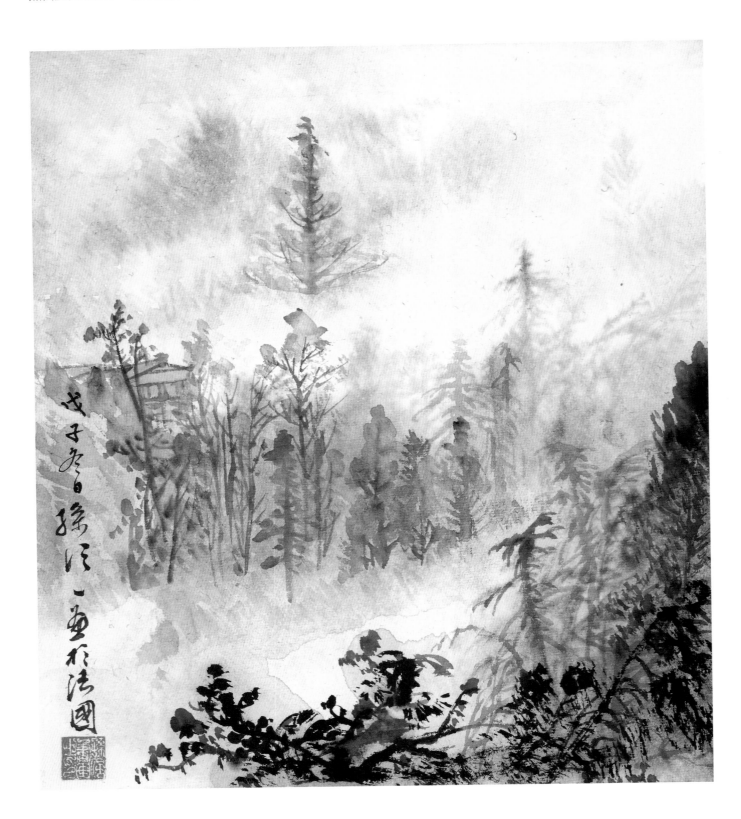

传统山水画中,草的作用不可忽视。它有醒目、分层次、丰富画面等作用。

画草时用笔可以向上向下,也可以向右向左。

1. 草的画法有直笔形、弯撇形、卷毛形。

2. 芦苇画法是草的画法的延伸,有对称法、软草法、撇竹叶法和横笔点法。

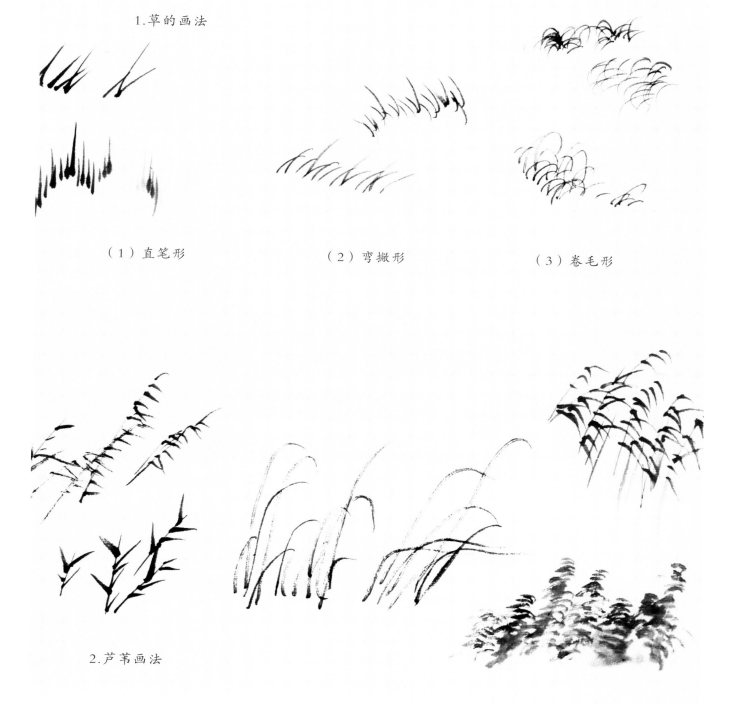

1. 草的画法

(1) 直笔形　　　(2) 弯撇形　　　(3) 卷毛形

2. 芦苇画法

　　寒林是指冬天的一片树林，传统山水画常常把寒林置于雪景之中，用水墨或淡彩烘染成一片枯树，配以留白，用花青赭石渲染，很少用白粉点染雪霜，俗称寒林山水。特别适合表现文人雅士淡泊从容，宁静致远的心境。例图中景一批枯树，配以留白，用花青赭石渲染，并置于雪景中。画树的线条秀挺多变，水墨淋漓，浓淡深浅相宜，既统一，又丰富。画的下半部分以留白为主，黑白对比自然分明，是一幅较为生动的寒林写生作品。

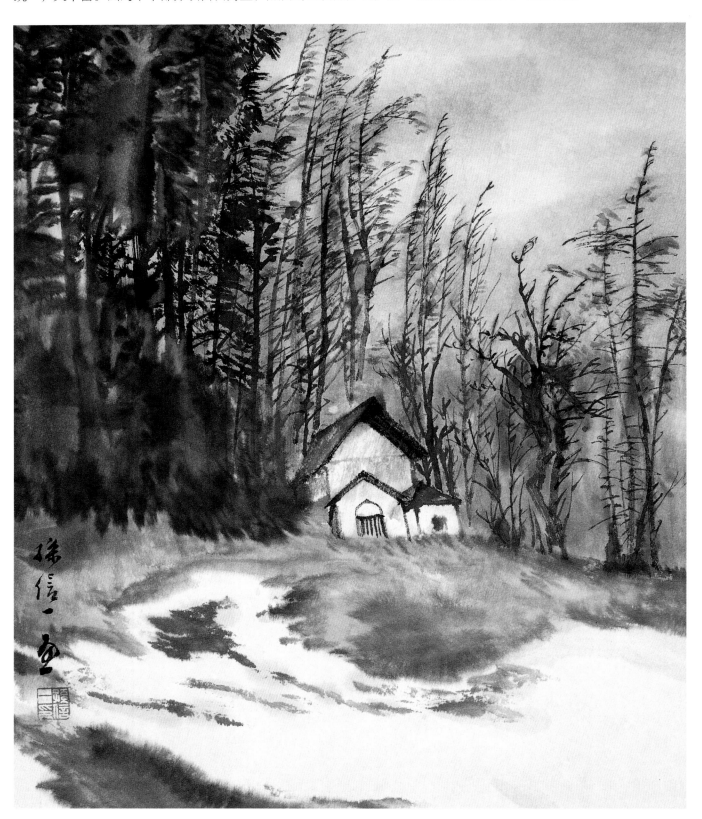

【山石法】

画山石的顺序如何?

　　首先勾勒山石轮廓，然后勾皴、擦、点、染，这是画山石的基本步骤。其中，皴法是山石法中最重要的表现方法，是古代画家对山石形态和结构长期观察和体验概括提炼出来的笔法，皴法大体上可以分为南宗和北宗两大派别。

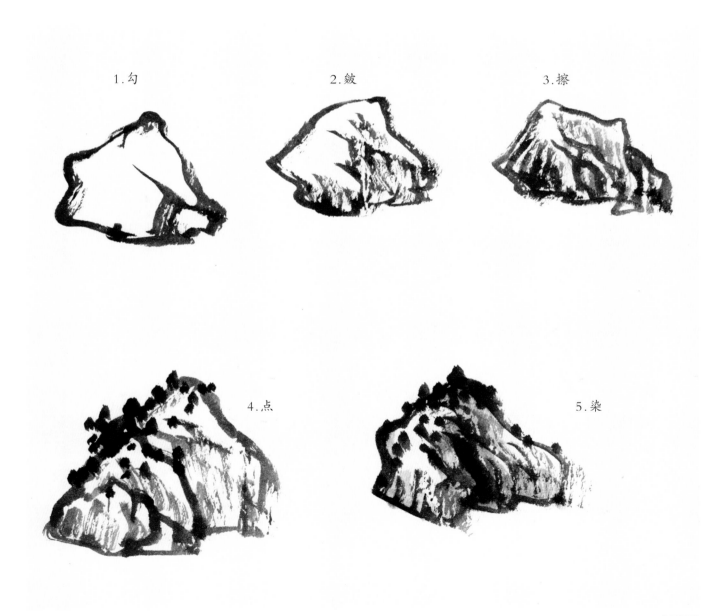

1.勾　　　　　2.皴　　　　　3.擦

4.点　　　　　5.染

如何勾勒、石分三面?

　　石分三面是画山石最常用的方法。一个山石分别有正面、左右两个面,三个面形成立体感。山石的三个面表现出体积感、厚实感。传统山水画往往置山石正面为受光面,左右二面为背光面。

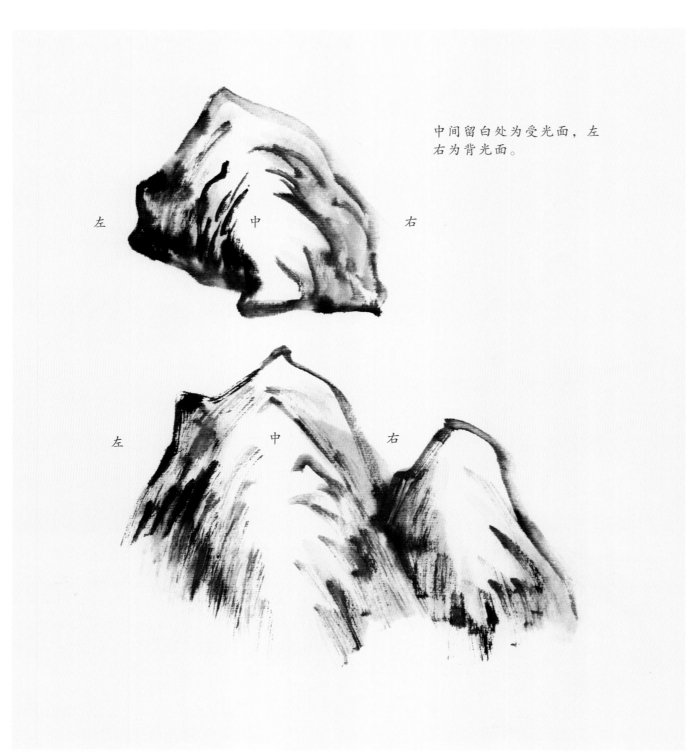

中间留白处为受光面,左
右为背光面。

左　　　　　中　　　　　右

左　　　　　中　　　　　右

石分三面

如何勾勒山石？

　　山石的勾勒用笔要有提、按、转、折的变化。从山石的形态来看，有石块、石坡、石壁、石崖、峰岳等。

　　下笔时中锋和侧锋并用，线与线之间，分清脉络，画清楚前后块面。画石间隔法、叠石技法在画面布局上有其重要性。以大石间隔小石，或以小石间隔大石，易于分出前后层次。轮廓大致完成后，便以皴法铺面成形。画山时起笔线条，先从正面中部定下中心位置，然后构成山的轮廓。它的主要部分是山脊面，要使之蜿蜒曲折，汇集层叠，从而表达全局的气脉。这是山水画传统的山石画技法，这样可以表现石骨峻嶒的气势，画山峰也可以如此。

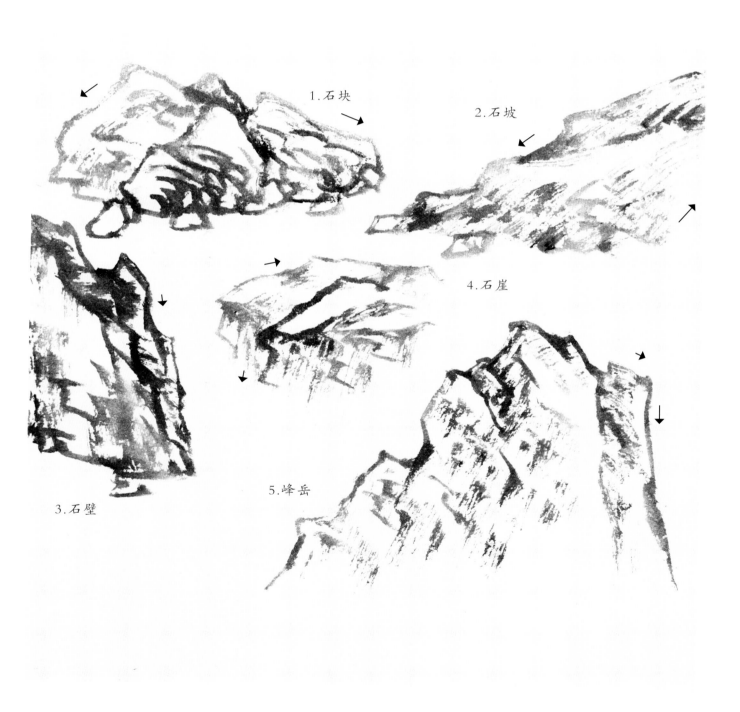

1.石块

2.石坡

4.石崖

3.石壁

5.峰岳

画山坡悬崖,南宗北宗画法都可以采用。画悬崖用斧劈皴、卷云皴折带皴更易描绘其气势。例图用披麻皴画出下面山坡,显得山体浑厚。画上面的悬崖,用折带皴,兼以斧劈皴擦并用,画出悬崖险峻之势。山坡与悬崖笔法各具特色,但是完美融合,保持一致。

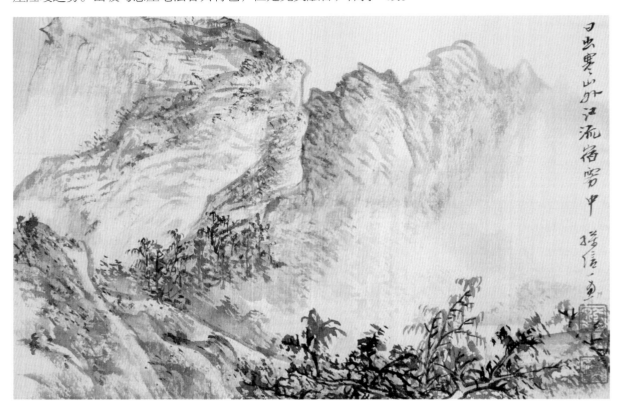

问题 056 **如何把握山势气脉?**

把握山势气脉要注重山峰气脉统一,关键在于掌握山峰轮廓的共同点,使前后左右,相互衬托,在山与山之间,要注意主次呼应,使主峰与其他山峰气氛统一。例图为巨幅大作,主峰雄伟耸拔,轮廓刚健,山峰浑厚,气势宏大,主次分明,主峰突显,群山环绕,参差不齐,层次分明。配以江河蜿蜒曲折,山脉气势雄伟,成功地表现了中华河山之壮美。

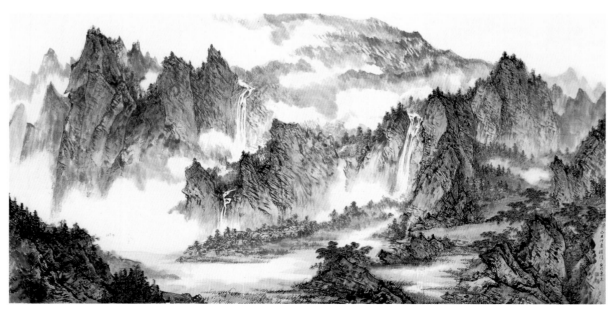

【皴法】

1.基本笔形

2.先用淡墨勾皴

3.用浓墨勾皴

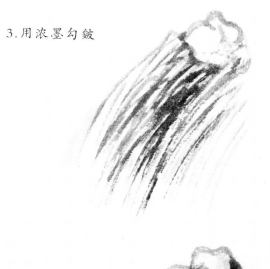

4.最后用浓墨再勾皴

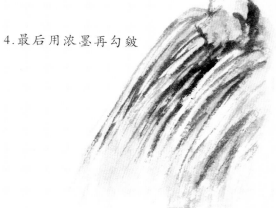

披麻皴法

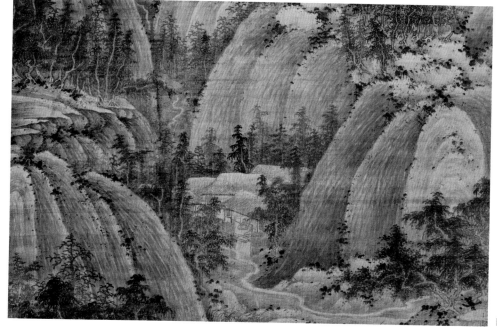

巨然《秋山问道图》（局部）

问题 057 如何临摹巨然的画来学习画长披麻皴？

长披麻皴，中锋用笔，长线如麻披散，表现土山，起笔重，行笔较轻，线条相错，不平行，有条理。

以巨然《秋山问道图》为例。

用如半圆的笔法皴出山石，落笔厚重，收笔轻松。用中锋勾勒山石轮廓，用笔铺开，笔势挑、剔相间，随山石结构皴出明暗。

以范宽《溪山行旅图》为例。

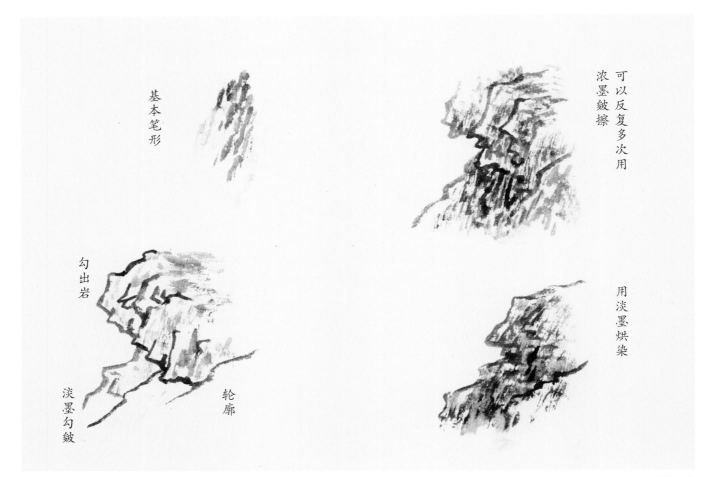

基本笔形

可以反复多次用
浓墨皴擦

勾出岩

淡墨勾皴

轮廓

用淡墨烘染

豆瓣皴法

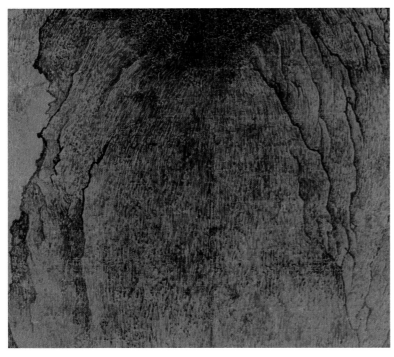

范宽《溪山行旅图》（局部）

卷云皴也称云头皴，在勾轮廓线条时，用笔圆润，弧形皴笔，笔势多变，皴擦细密流利，湿笔淡墨铺陈。以郭熙《早春图》为例。

1.基本笔形

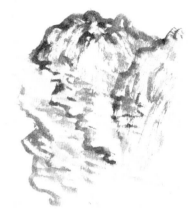
3.浓墨复加进行勾、皴、擦

2.淡墨勾、皴
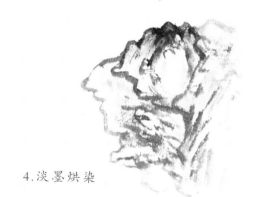

4.淡墨烘染

卷云皴法

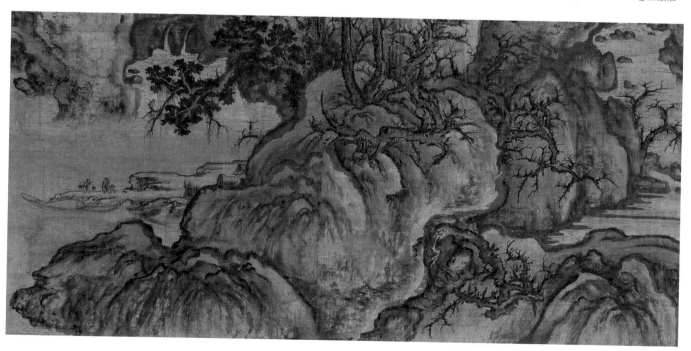

郭熙《早春图》（局部）

斧劈皴下笔如刀斧之劈石,故用笔须笔势如刀,有刮铁感、勾斫感,有小斧劈皴与大斧劈皴之分,皴法用笔以侧锋为主,笔法大同小异。

以李唐《万壑松风图》为例。

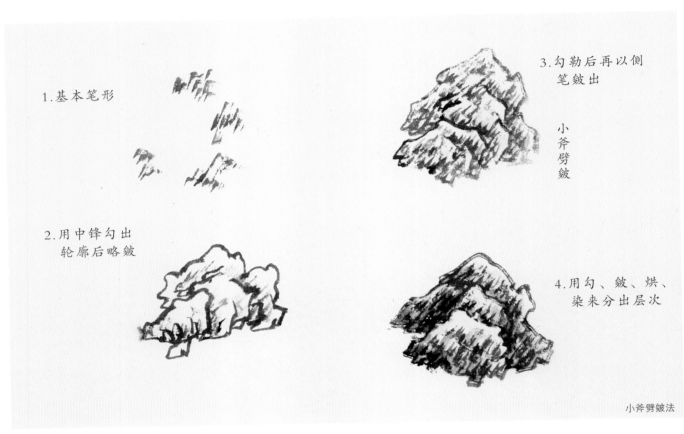

1.基本笔形

2.用中锋勾出轮廓后略皴

3.勾勒后再以侧笔皴出

小斧劈皴

4.用勾、皴、烘、染来分出层次

小斧劈皴法

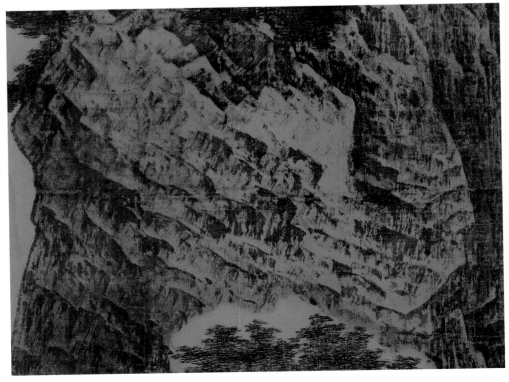

李唐《万壑松风图》(局部)

　　夏圭、马远擅长大斧劈皴，以浑厚的墨气和雄壮的笔力，表达山石明暗面，以显示山石的磅礴气势。用笔以侧锋为主，常用一笔浓淡法。大笔斧劈皴，一般配上钉头皴。

　　以夏圭《溪山青远图》为例。

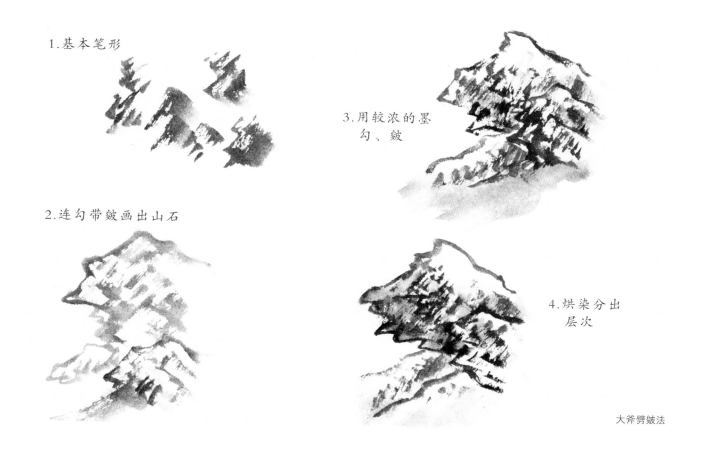

　　1. 基本笔形

　　2. 连勾带皴画出山石

　　3. 用较浓的墨勾、皴

　　4. 烘染分出层次

大斧劈皴法

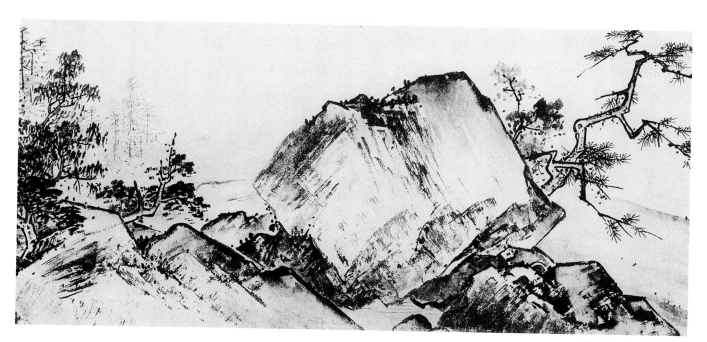

夏圭《溪山青远图》（局部）

米点皴是宋代米芾、米友仁首创以大小平横点表达云雨山水的皴法。

米点皴可用一笔浓淡、破墨法,也可用积墨法分清浓淡层次。

米点有大小之分。一般情况,以小米点画山,以大米点画树。以米友仁《潇湘奇观图》为代表。但是年久发黑,不易摹写,故以石涛《赠刘石头册》为例。

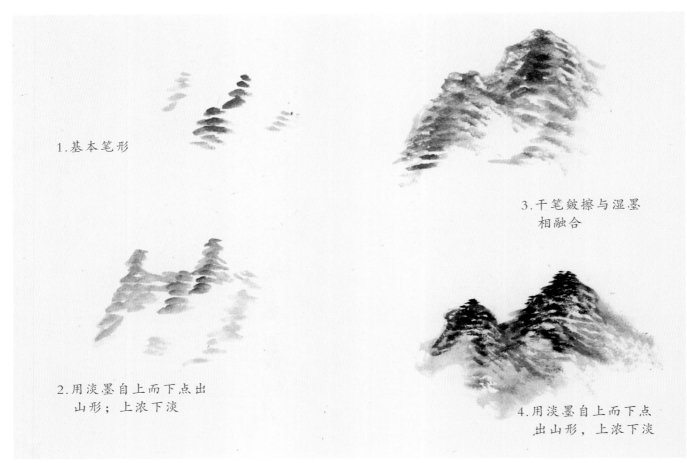

1.基本笔形

2.用淡墨自上而下点出
山形;上浓下淡

3.干笔皴擦与湿墨
相融合

4.用淡墨自上而下点
出山形,上浓下淡

米点皴法

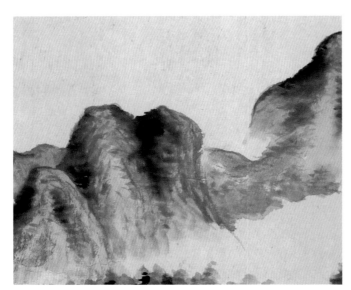

石涛《赠刘石头册》(局部)

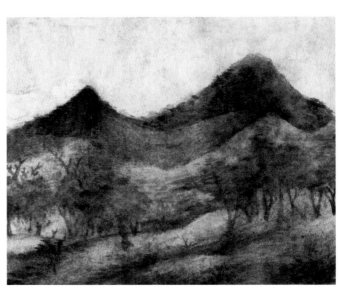

米友仁《潇湘奇观图》(局部)

如何临摹黄公望的画来学习画长短披麻皴?

披麻皴是最基本的一种皴法,起着表现山石阴暗凹凸、脉络纹理的作用。黄公望的披麻皴法,长短并用,用笔有中有侧、有尖有秃,用墨干湿交错。

以黄公望《富春山居图》为例。

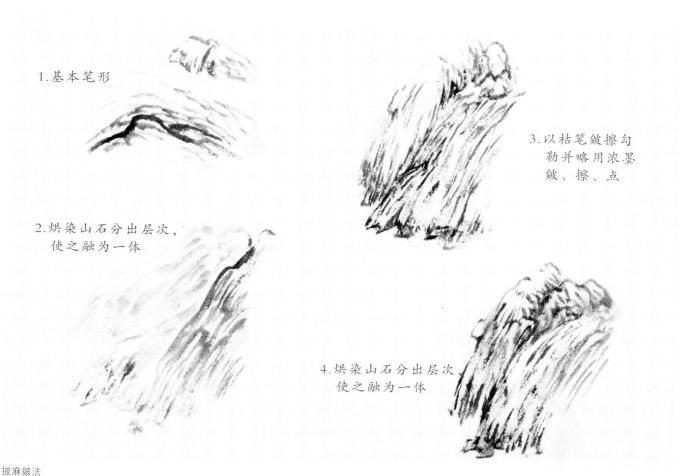

1.基本笔形

2.烘染山石分出层次,使之融为一体

3.以枯笔皴擦勾勒并略用浓墨皴、擦、点

4.烘染山石分出层次,使之融为一体

披麻皴法

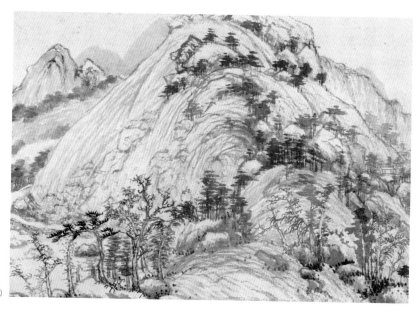

黄公望《富春山居图》(局部)

　　线条如解绳索,一线化二,类似披麻皴,与牛毛皴结合,在笔触交互中有山石明暗起伏的气势。王蒙善用干淡枯湿的笔势,层层叠加,勾皴相接,淡墨晕染。

　　以元盛懋《秋村高士图》和黄公望《富春山居图》为例。

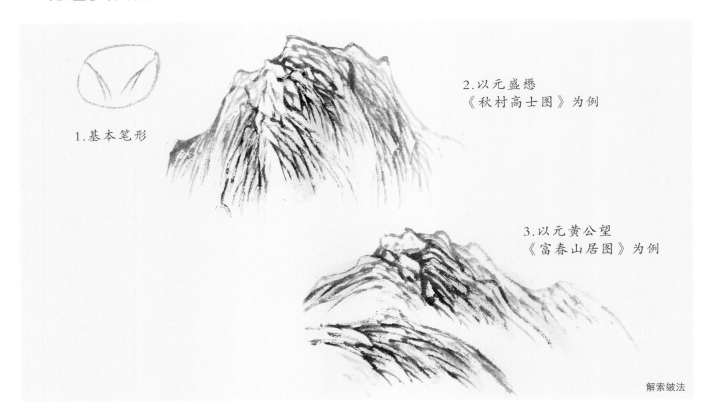

1.基本笔形

2.以元盛懋
《秋村高士图》为例

3.以元黄公望
《富春山居图》为例

解索皴法

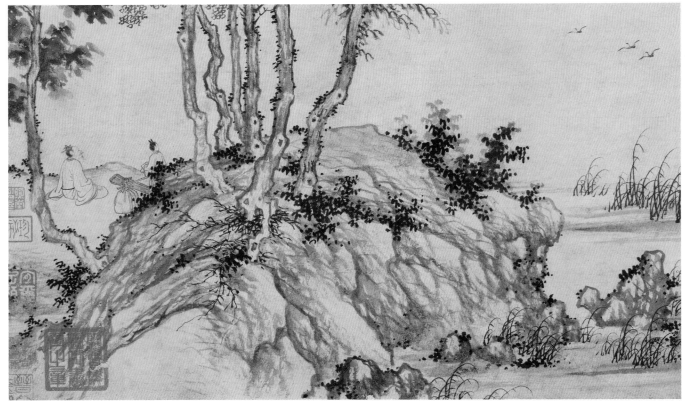

盛懋 《秋村高士图》(局部)

如何临摹倪瓒的画来学习画折带皴？

　　元代倪瓒首创折带皴，用笔多以侧锋取势，由左向右，以横平的线条从转折处用力。用笔折转，笔锋不转，是折带皴用笔特点，故宜于用干墨，使转折处有尖削的山石感，表现出山峰或平坡石骨寒瘦的气氛。

　　以倪瓒《渔庄秋霁图》为例。

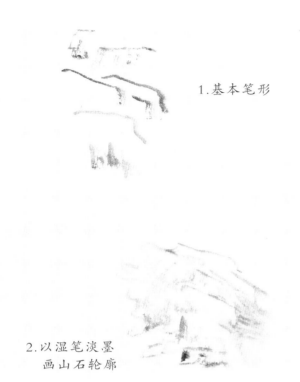

1.基本笔形

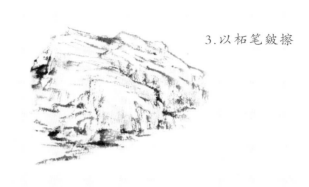

3.以柘笔皴擦

2.以湿笔淡墨
　画山石轮廓

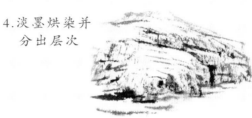

4.淡墨烘染并
　分出层次

折带皴法

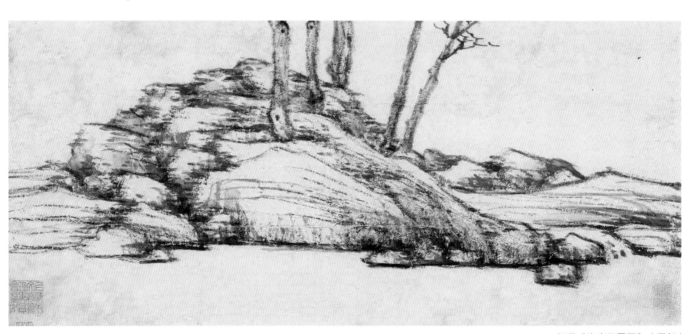

倪瓒《渔庄秋霁图》（局部）

　　用笔中锋，如荷叶的叶筋状画出山脉骨骼分出明暗面。自上而下，掌握山势，也要注意枯湿浓淡变化。一般用此法画峰峦在笔触交互中有山石明暗起伏的气势。时常兼用披麻皴。

　　以赵孟𫖯《鹊华秋色图》、石涛《古木垂荫图》为例。

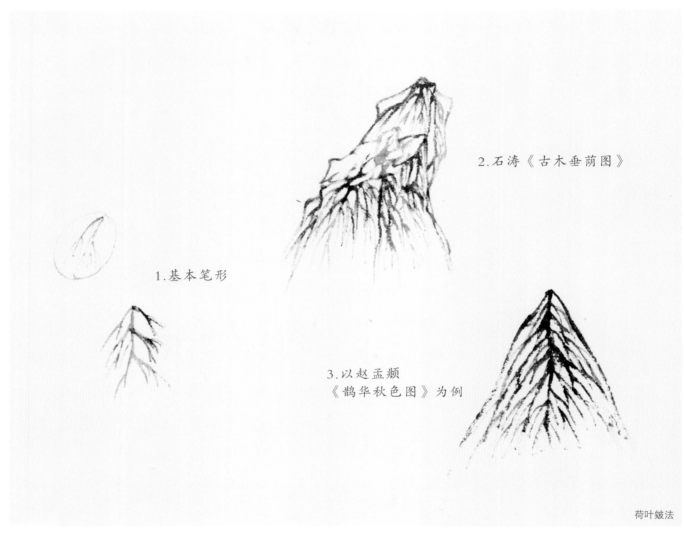

2.石涛《古木垂荫图》

1.基本笔形

3.以赵孟𫖯
《鹊华秋色图》为例

荷叶皴法

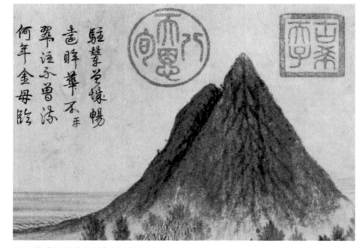

赵孟𫖯《鹊华秋色图》（局部）

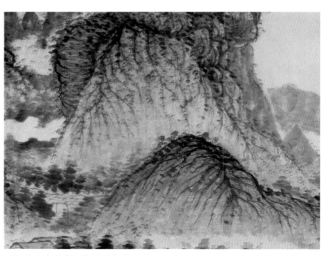

石涛《古木垂荫图》（局部）

问题 067 如何画泼墨皴？

　　画泼墨皴，首先要熟悉笔、墨、纸三者的性能，要意在笔先，然后审慎下笔，使笔的轻重转折与墨的干湿浓淡相融合。要注意配合纸的性能掌握好水分，不能见墨不见笔，要点在于注意骨法用笔，并非如水彩画一样平涂加工，其次注意用墨以破墨法为主，先淡后浓，淡墨留出空白处，泼较浓的墨，自然渗透，变化无穷。

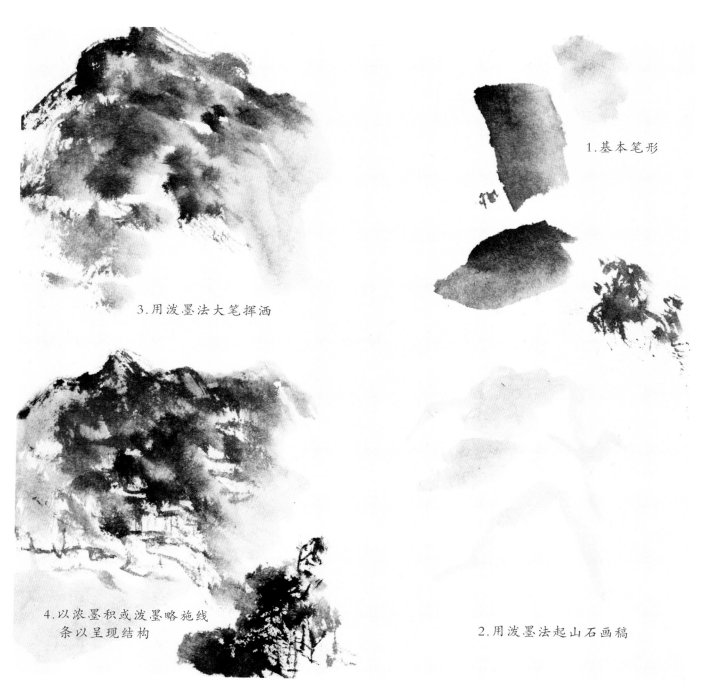

1.基本笔形

3.用泼墨法大笔挥洒

4.以浓墨积或泼墨略施线
　条以呈现结构

2.用泼墨法起山石画稿

泼墨皴法

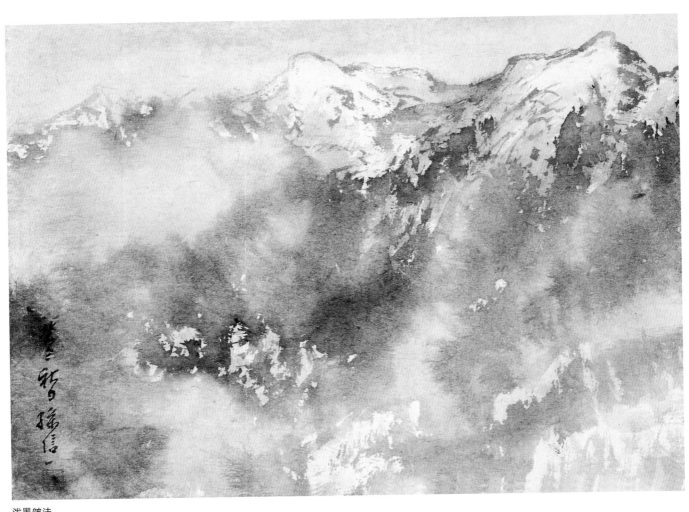

泼墨皴法

例图是泼墨山水画。先以水墨泼写，水墨淋漓，浓中有淡，淡中有浓。最后以松动多变的线条画出雪山之峰，这是一幅构图完整气韵生动的泼墨山水画作品。

问题 068 如何渲染山石？

　　山石的浓淡渲染是指用水墨或颜色铺陈于山石之上，以表现山石的阴阳明暗或四季变化。染并不是平涂，而是要根据皴擦的笔势来铺陈，体现用笔的意义，否则就会出现涩、湿、腻、重等弊病。例图渲染秋色，树石设色绚丽明净。

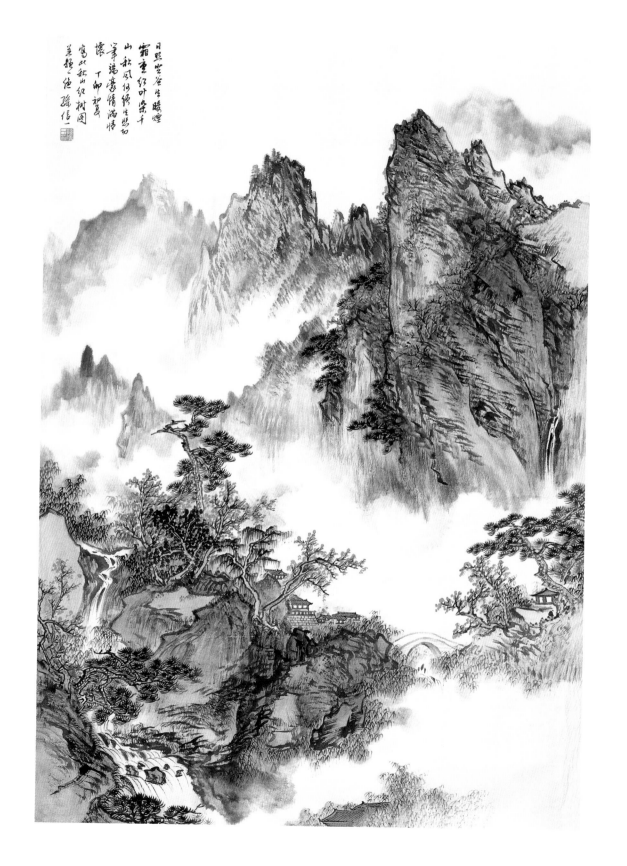

如何"点"山石？（俗称"点苔"）

　　"点苔"往往是画在山石的顶端、正面或石与石、山与山、坡与坡的交界处，以显示山石的层次，也时常点在山石的正面，俗称为"醒"，使山石更有生气。

　　点与皴擦的交错更可以显示出笔墨的变化。点也往往是表现苍郁山石的常用方法。

1. 圆点式。

2. 破笔点式。

3. 垂点式。

4. 横点式。

各类皴法、点法都是古人观察自然风景后不断概括提炼而成的，这里将结合自然风景来具体说明各类技法的活用。

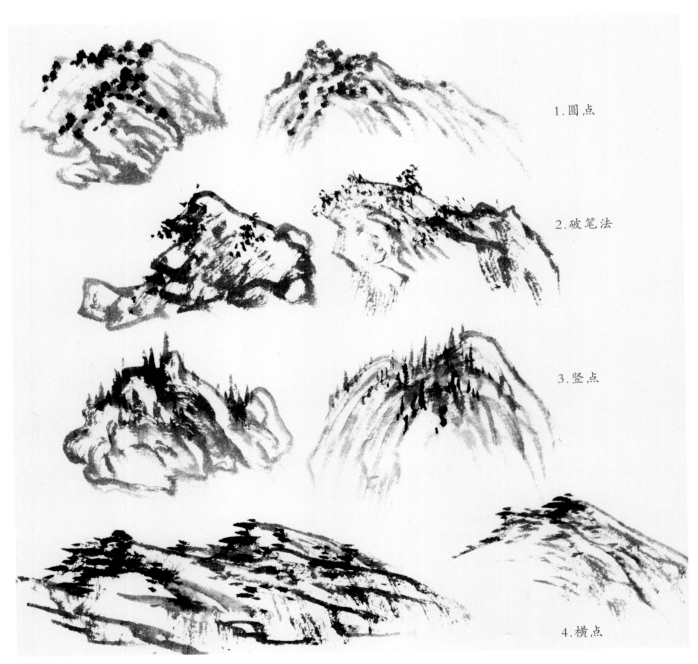

1. 圆点

2. 破笔法

3. 竖点

4. 横点

点苔的类型

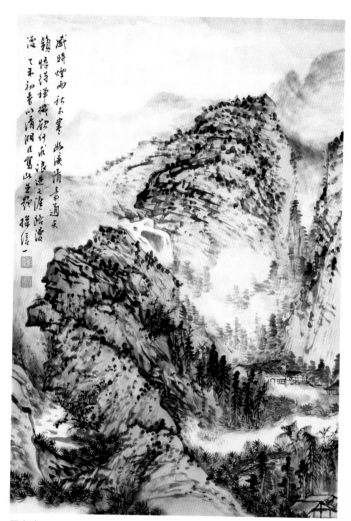

圆点式

破笔点式

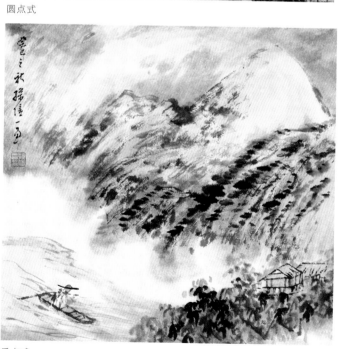

垂点式

横点式

问题 070 如何画以土质为主的山？

　　画土质山一般以南宗画法为主，山脉呈弧形结构。常用披麻皴、折带皴，有时也兼用卷云皴。土质山坡也常有露出的岩石，可以用折带皴兼用斧劈皴。披麻皴过度到折带皴要自然，由弧形线条转为方折线条。

　　例图为江南土质山水画，近景取用宋郭熙山石画法，以柔为主，略带刚折，古松依石临水。主峰以披麻皴为主，略施折带皴，柔中有刚，云山烟树，蜿蜒曲折，明媚秀丽。

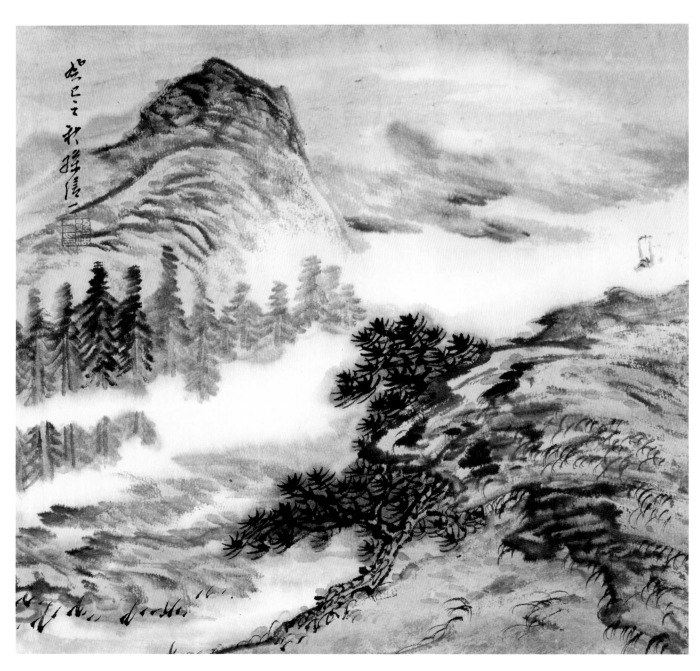

　　画石质山一般以北宗画法为主，山石呈方形结构。常用斧劈皴、折带皴，有时卷云皴也适用。图例为石质山，多用方折线勾勒，折带皴、斧劈皴兼用，反复皴擦不腻，设色明丽，山石棱角分明，山峰险峻雄伟，烟云缭绕，实为壮观。

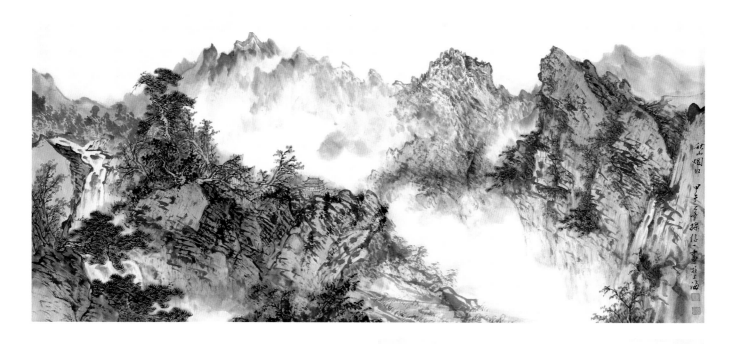

　　例图主要部分是植被山坡，以点为主，一般用南宗皴法勾勒山脉，呈弧形结构，露石处用北宗技法，折带皴，呈外圆内方结构。图中绿色山坡，植被结构，用点画成。

　　自然中的山石是千变万化的，所以也不必完全拘泥于此。

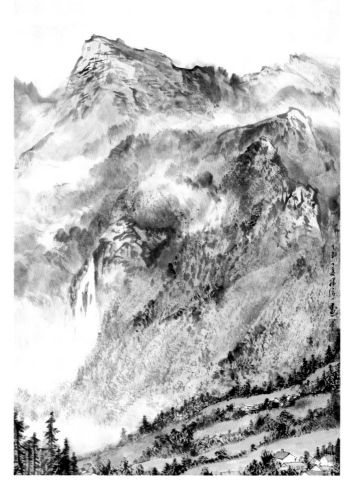

【云水法】

云水是山水画中一个必不可少的组成部分。山，无云不灵，无水不秀。

在山水画中，有山有水则画面丰富生动。云有云雾、云海。水的种类很多，有江、河、湖、海、塘、泉、溪、涧、飞瀑等。就水的形态讲，又可分为平静的、微波的、激荡的、汹涌的和飞流直下的泉瀑、水石交错的溪流等。水的种类、形态不同，其画法也各异。水的画法同画云一样也可分为勾擦、烘染、留白等几种。

问题 073 何谓勾云法？

依云的形态，用线条勾出。线条以中锋、曲线为主，用笔要轻灵流畅，注意疏密变化。干后再用淡花青或淡赭色，依线加以点染，深底色的画面可用白粉烘染，使云更有立体感，重彩画常用此法。

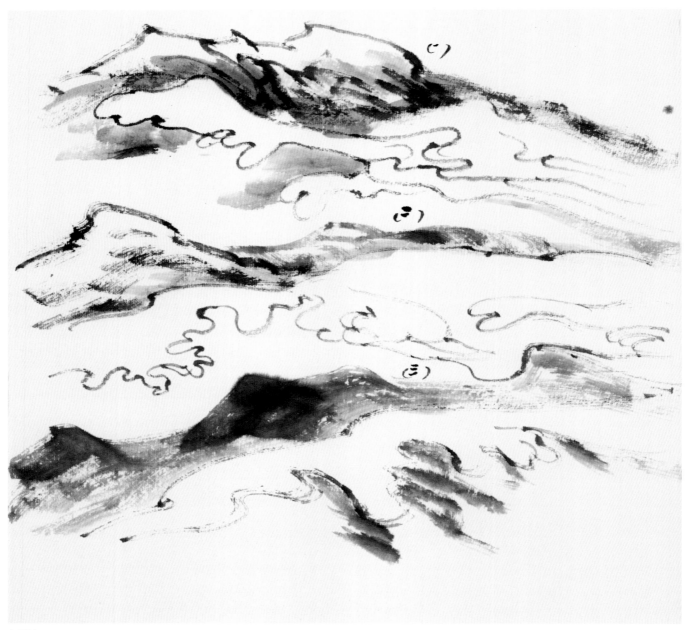

勾云法

74

问题 074 何谓画云烘染留白法？

先画出山体、坡岸，留出云的位置，不加线条勾勒。用湿墨或色彩直接渲染成云。宜画暮云、冬云、雨雾、霞光等，用笔水分、笔触要大，行笔要迅疾。也可以在山体间留出空白，待墨干后用水打湿，再用色墨渲染。此湿画法不留笔痕，润而浑茫，过渡自然。

烘染有枯湿浓淡，方能有缥缈空灵之感。反之，如浓淡失度，用笔死板，用墨呆滞，那么云水的自然灵动之趣会丧失殆尽。

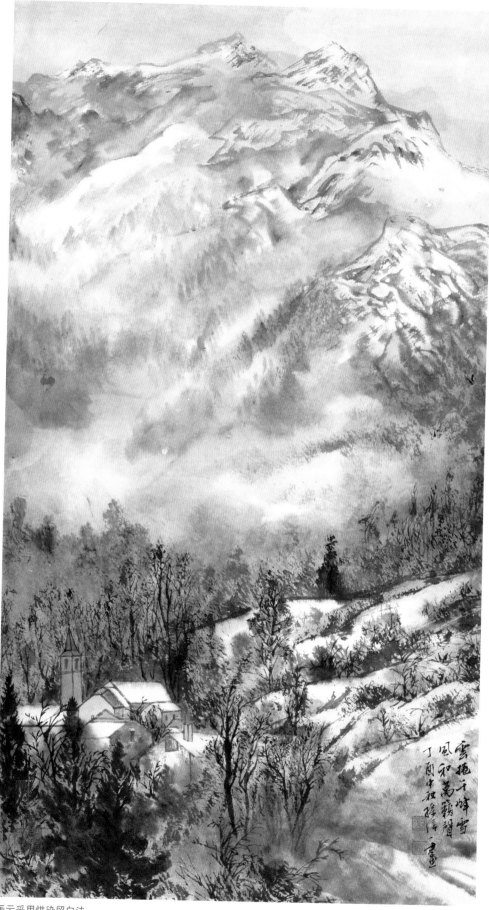

画云采用烘染留白法

何谓勾皴画水波浪法？

　　水有江、海、湖、河、溪、涧、泉、瀑之别。画水以线勾画来表现其刚柔动静之妙。贵在贯气，用笔流畅自如，用墨枯轻擦，增加立体感。

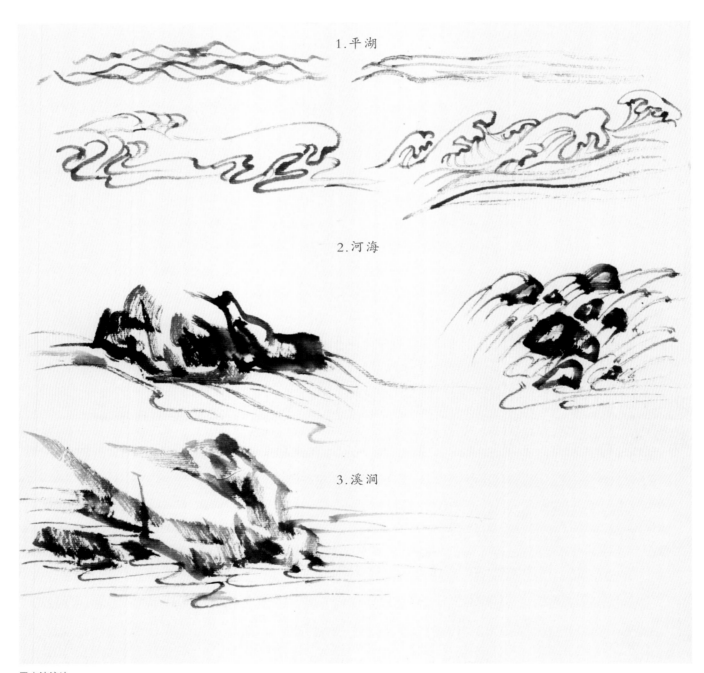

1.平湖

2.河海

3.溪涧

画水波浪法

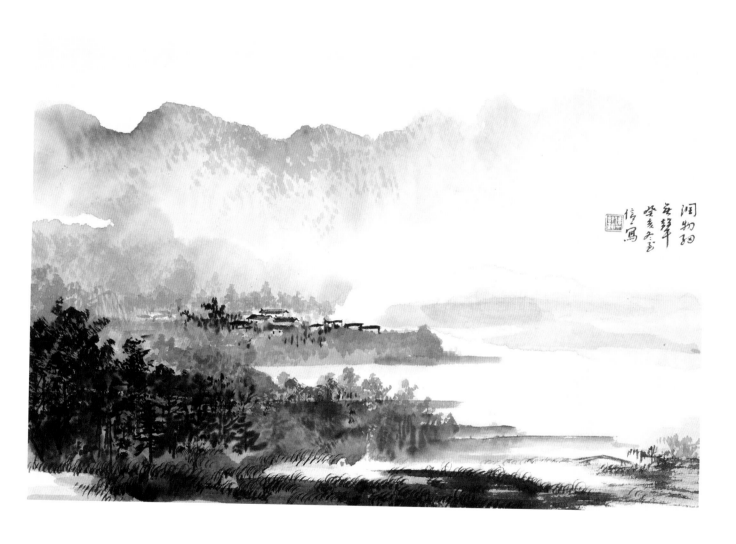

问题 076 何谓皴擦留白法？

　　不用线条勾画水流，而用略干的笔皴擦湖边，留出水面，近处皴擦，画出水的立体感和层次感，待干后用淡墨或色洪染，谓之"皴擦留白法"。无论用墨用色皴擦烘染，都要有浓淡干湿的变化。

　　"远水无波"，是指远看不清楚的意思，所以留白。烘染越远越淡，淡到了无为妙。例图中皴擦湖岸，留出空白湖面，略用墨、色淡淡烘染，效果很好。

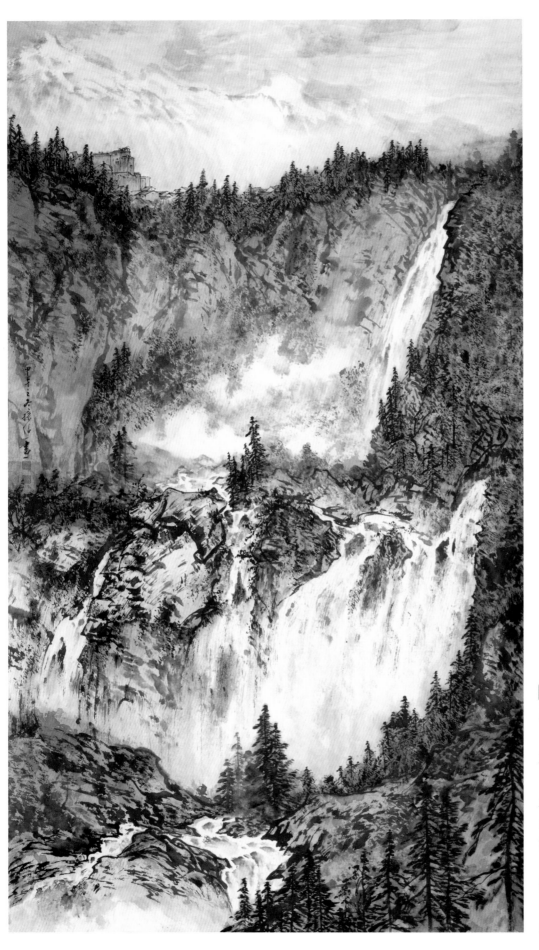

问题 077 怎样画泉瀑水口?

泉水瀑布是山水画不可缺少的一部分。

先画山体，留出泉水瀑布的空白，再加以点线，表现出水口、飞瀑的动势。

画面居中、上面的部分是瀑布的画法。

画面最下面的部分是泉水的画法。

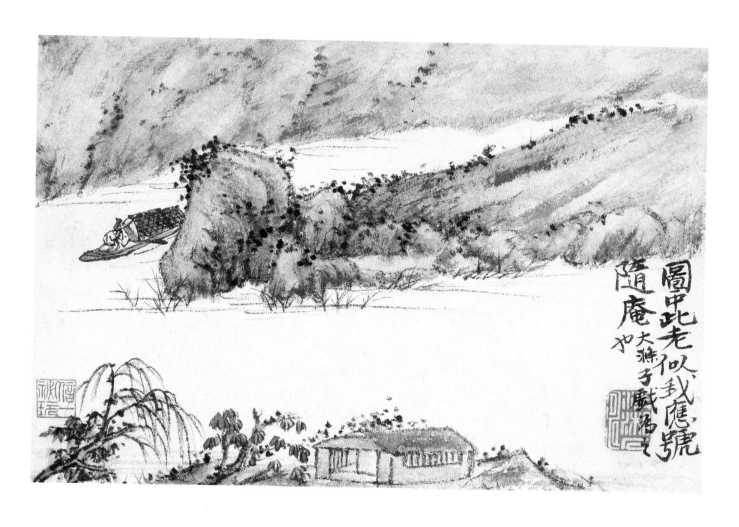

问题 078 怎样画涧溪?

先画溪岸,留出溪水,溪水要有曲折转回和掩藏呼应。再用墨块点出水中乱石,石块要有大小、浓淡。

涧溪为山脚山坡下的常见之景,溪流之韵,有快有慢,缓急不一。一般先画山石溪岸,留出空白,并画出水口中的大小石块。溪水要有曲折回转呼应,在构图上,涧溪与飞泉瀑布有异曲同工之妙。例图是以涧溪为主的山水画。

　　传统山水中的建筑物以屋宇、桥梁、亭榭、长廊、栏干等为主，称为"点景"。一般以线画出，有工笔与写意两种方法。在宋代的山水画中，建筑物的画法以严谨细密的写实方法为主，常以界画法来表现。

　　界画是以界尺画线，可以参考清袁江的画作。

　　元代以后人物与建筑物逐渐简化，多以简练的线条加以概括表现，而且往往是文人山水画构图中常见的表现内容。例图中房屋其所处位置以及比例大小与整个画面保持和谐自然的情趣。所以即使是写意山水画中的建筑物也不能草率从事，而要认真考虑好用笔的方法与位置的处理，用笔与自然景物保持协调。

　　山水画中的人物，虽然不多而且很写意，但能使画面更加生动，更具意境。

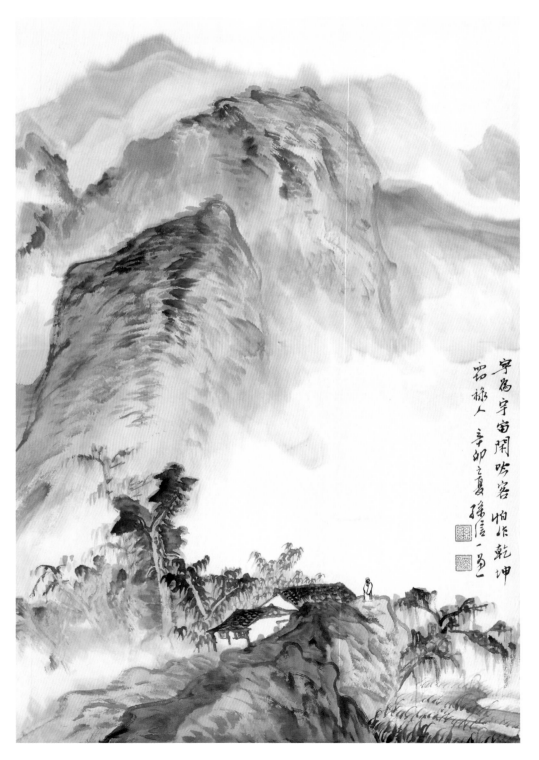

纯水墨山水画是中国传统山水画最主要的绘画形式，它是设色山水画的基础，所以也称之为墨稿。在传统山水画史上是最为常见的一种绘画形式。

这种画法要注意以下几点：

1. 勾、皴、擦、点既要统一，又要主次分明。

2. 运用积墨法，复加的笔墨须灵活松动，笔法与笔势要保持一致，否则会犯"乱""脏"之病。

3. 墨色渲染可以一次或多次，与笔势保持一致，不是平涂。墨色要明洁。

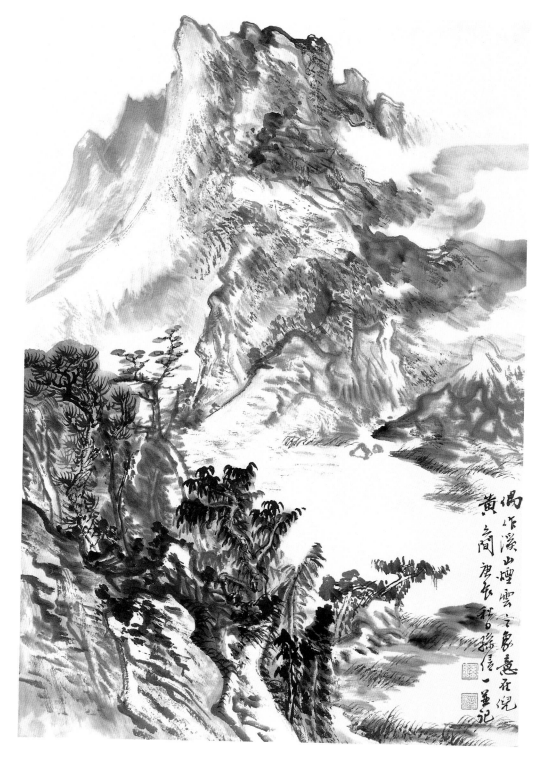

以花青和赭石色为主的山水画称为浅绛山水画。浅绛山水以水墨山水画为基础。

设色顺序：

1. 在墨稿基本完成的基础上，先用淡赭石着色，从树干到山石，由下而上渐次设色，笔中的水分要饱满些。

2. 用花青或墨青、汁绿染树叶、远树和山石的阴暗部，可根据需要上色。

3. 选用赭色、花青、汁绿、朱砂等进行点染或皴擦。

4. 在设色大体完成之后，再以水墨或汁绿加以点染皴擦。

一般说来，通过以上四个步骤，一幅浅绛山水画就完成了。根据用色不同可以分为暖色调和冷色调两种浅绛山水画。

如果用赭石、花青加少许汁绿辅佐，仅在树的阴暗部略施一点淡淡的颜色，留下大片的空白，就成了雪景山水。

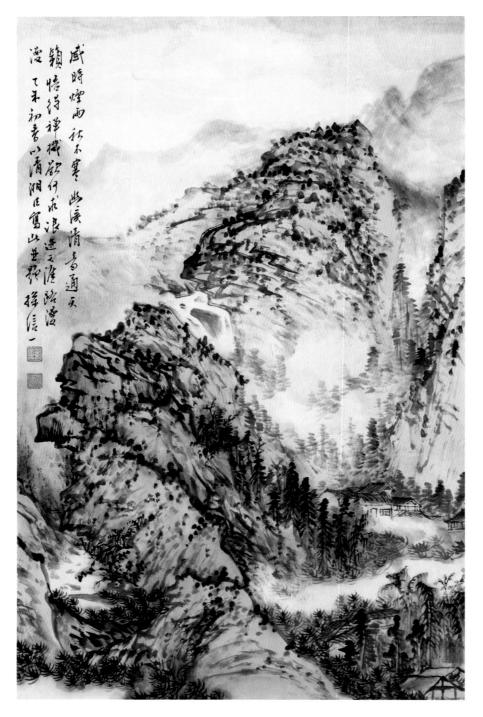

问题 082 怎样画青绿山水？

　　青绿山水是传统山水画中常见的表现形式。青绿是指石青、石绿两种颜色。青绿山水常常是在浅绛山水的基础上着以青绿色，使之成为常见的青绿山水。青绿山水往往用以表现春夏季节的山水。

　　传统的青绿颜料分为头青、二青、三青、四青及头绿、二绿、三绿、四绿。这是根据颜料的深浅来划分的，头青、头绿最深，其余则依次类推，四青、四绿最淡。

　　青绿山水又分为大青绿与小青绿两种形式。

　　例图中的小青绿山水也是青绿山水画中的主要表现形式，在浅绛山水的基础上设以淡淡的青绿色，尽量保持水墨的神韵，比浅绛山水更绚丽，但仍保持着清雅不俗的水墨山水画的基本特点。

　　设色顺序：

　　先在浅绛山水画上设绿色，然后在绿色上设青色，由淡到浓，但不是覆盖全部绿色，基本仍以绿色为主调，青色往往用在墨色较浓的地方。有时青绿也可以掺些淡墨，以求宁静、高雅之趣。

　　其次在青绿着色大体完成之后，再用汁绿加以皴擦点染，可使画面更丰富更生动。

　　传统大青绿山水用勾线填彩的手法作画，是一种工笔重彩的画法，也可以用金粉作最终的勾勒，但并不常见。例图是明朝之后常用的大青绿山水画法，用色比小青绿山水更浓重。

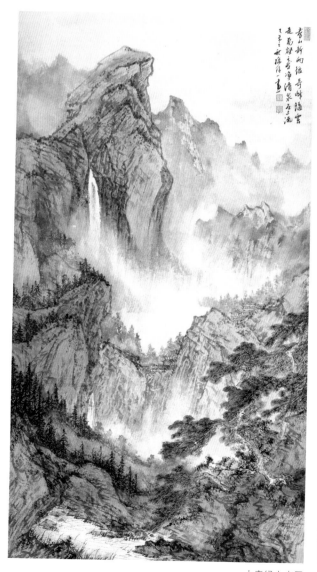

小青绿山水画

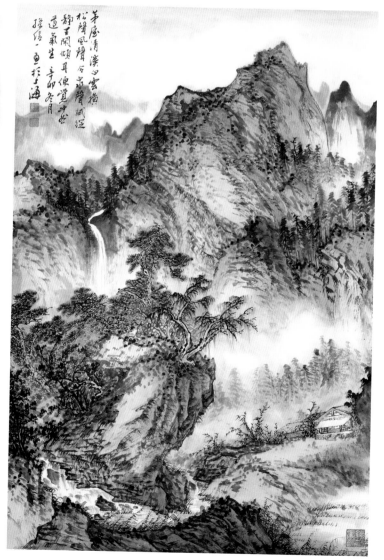

大青绿山水画

如何画没骨山水画？

　　墨的线条不明显的泼墨或泼色山水画称为没骨山水画。例图仅以墨色泼写烘染，画出烟云弥漫的深远意境。古代以颜色勾勒不作皴擦的山水画称为没骨山水画。此法近似工艺，死板做作，于初学者不宜。

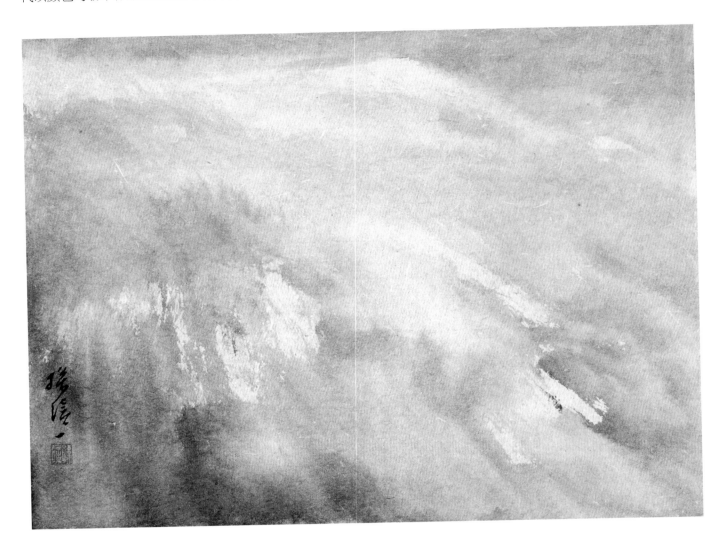

【山水画的构图法】

　　构图法也称为章法，是通过立意、取景，运用笔墨语言描绘形象并组织构成画面的方法。中国传统山水画的构图法有其特点和规律，简述如下。

【构图要素】

问题 084 **如何做到主题明确？**

　　山水画表现的内容是以自然景物为主的，因此画面中的重点景物往往是一幅画的主题。一般来说，一幅画只有一个重点，一个主题。因此在构思时，要突出重点，做到主次分明。宋代山水画大师李成在《山水诀》中所说的"凡画山水，先定宾主之位。"便是这个意思。

　　例图是雪景山水，通幅以雪山为主景，这是重点。其他的树石、远山都以烘托主峰雪山为主要功能，画面主次分明，井然有序，既不喧宾夺主，又各得其所，同时也突出了雪景的明洁高雅之情境。

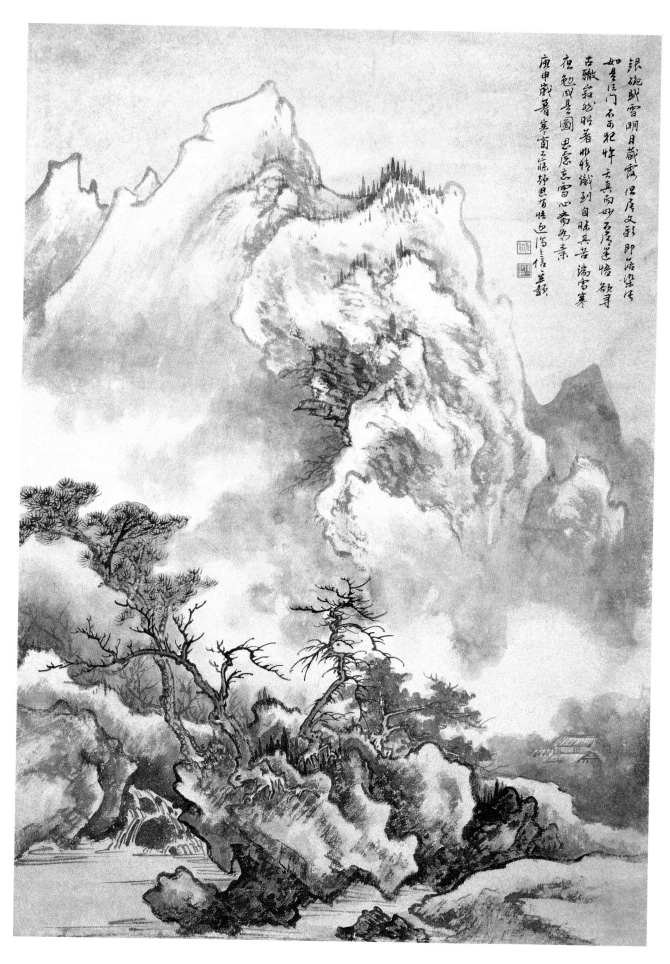

銀碗盛雪明月藏鷺但居文彩即落深淺
如是信門石而把幹玄真而妙石居迷悟欲尋
古轍宕幼昭著妙修徹到自睬其若滿雪寒
夜怱風星圖兔息玄雪心齋為素
庚申歲暮寒窗不寐靜思有怪迅僞之信筆題

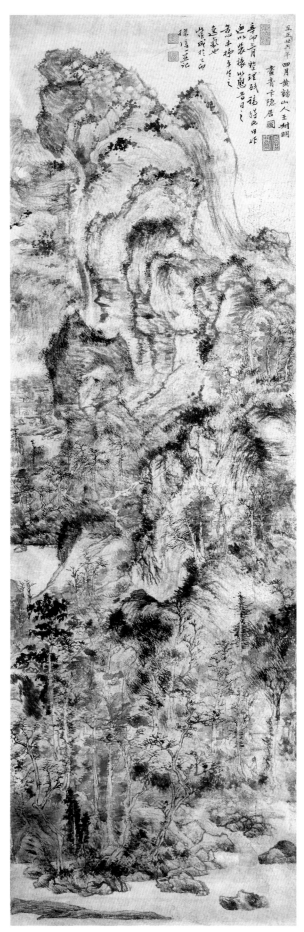

问题 085 如何做到整体统一？

一幅画是一个整体，构图时要从总体上去把握好所描绘的景物之间的有机联系，才能取得和谐统一的良好效果。下面从两个方面加以说明：

第一，线条要清晰，脉络分明。中国山水画以线为主，线的组织结构，其前后、上下、左右、主次、疏密都要考虑到景物间的有机联系，使之符合自然景物的物理。例图以山峰为线索，先布峰峦的气势结构，然后顺其势，布以云、树、苔点，使画面线索清楚，整体统一。

第二，层次要分明，色调统一。层次是画面中所表现的景物的次序，其基本要求是自然清晰，远近分明。一般来说，把握好景物的前后、上下、远近等基本关系，可以从下而上，顺序画去。常采用的处理方法是上浓下淡、前浓后淡，局部处理时浓淡相间，一浓一淡形成对比，就容易达到层次分明的基本要求。

山水画是以水墨为基础的，其色调的处理要单纯些，墨不碍色，色不碍墨，色墨交融，浑然一体，是设色方法的基本原则。

讲究笔墨，气韵生动。笔墨是表现山水风景的手段，构思一幅画时，首先必须根据所要描绘的对象选用适当的笔墨技法，其次根据描绘对象，正确熟练地运用笔墨技法是使画面达到气韵生动的基本条件。

问题 086 何为立意高远、形神兼备？

中国山水画强调意境的提炼和开拓。所谓意境，是在有限的山水风景之中，寄寓着画家深挚而无限的情思。所谓"立意"首先要有感而发，借景抒意。其次要表现自然之美。中国自古以来人与外界自然物就有着亲密的关系，庄子说："天地与我并生，而万物与我为一。"这种与大自然的亲密关系已经深融到中国传统山水画的"立意"之中。

例图《秋色山水》配上诗句，意境更幽远。宋郭熙云："山水有可行可居可游之道。"凡画，不论尺幅，立意高远方有佳作。

真山水之烟岚四时不同，春山淡冶而如笑，夏山苍翠而如滴，秋山明净而如妆，冬山惨淡而如睡。春山烟云连绵人欣欣，夏山嘉木繁荫人坦坦，秋山明净摇落人肃肃，冬山昏霾翳塞人寂寂。见青烟白道而思行，见平川落照而思望，见幽人山客而思居，见岩扃泉石而思游。看此画令人起此心，如将真即其处，此画之意外妙也。

庄子说画史"解衣盘礴"，此真得画家之法。静居燕坐，明窗净几，一炷炉香，万虑皆消，幽情美趣，心手相应，诵道古人清篇秀句，发佳思而作画者，方为大家。神意具足，要配以美景才能"形神兼备"。春山水绿，夏山气爽，秋色苍茫，雪山高洁，人皆爱之。黑山恶水，枯残败叶，视之何乐？何能配以高远之意？

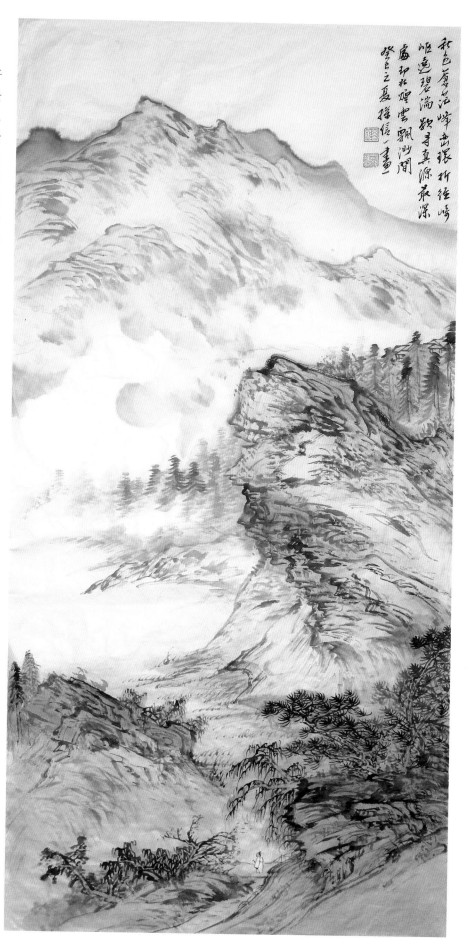

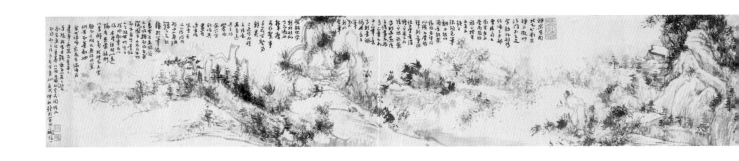

【构图透视】

问题 087 什么是焦点透视山水画？

焦点透视是西洋画法。俯视平湖，聚焦于一点，远近高低受焦点所限，一般用于写生，作为攻习传统山水画的画家也可作为一种习作练习的参考方法。

写生是运用传统技法对实景写生或收集实景素材再加以概括、提炼后的创作方法。大自然丰富多彩，加上四季变化，优美动人的风景无可胜数，它是我们艺术创作的源泉。

例图是一幅西方风景的写生作品。以俯视远眺法国名镇安纳西美景，焦点聚在湖泊右边，画面构图完整。

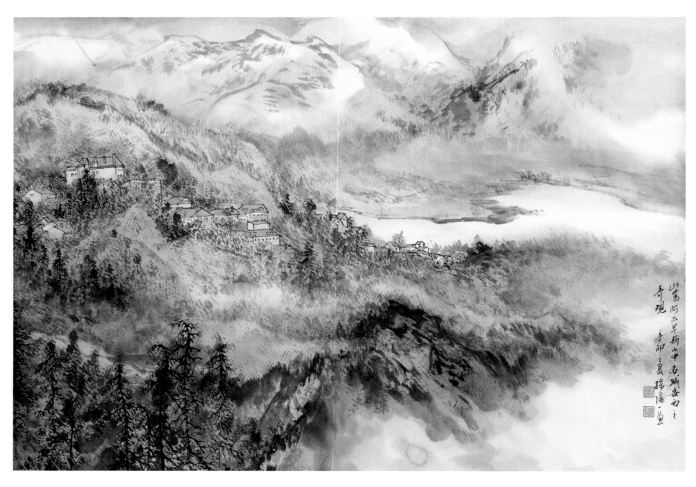

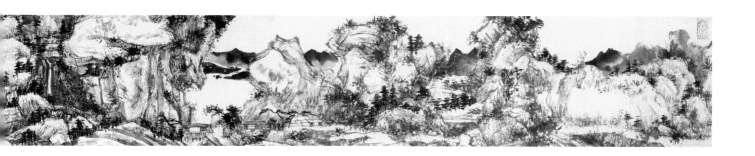

问题 088 什么是散点透视山水画?

这是传统中国山水画普遍运用的方法。画家可以根据创作意图和构图的需要,不受焦点透视的局限,从各个角度方位取景布局。因此中景大幅到长幅手卷山水都是散点透视创作法的生动运用。

根据个人立意或诗意,运用传统技法构思创作,具有令人意想不到的自由时空感,可称之为"心灵的创作"。

这是一幅作者自题的诗意手卷山水画。皴、擦、点、染,无拘无束,自由奔放,可谓"得心应手"。

【山水程式】

问题 089 什么是平远?

在平视中表现远近关系的视觉方式,接近于焦点透视。传统的平远方法把视平线合得较高,使画面显得格外空旷。北宋郭熙云:"自近山而望远山谓之平远。平原之意冲融而缥缥缈缈。"例图倪瓒《渔庄秋霁图》(作者摹本)是平远山水的代表作品。

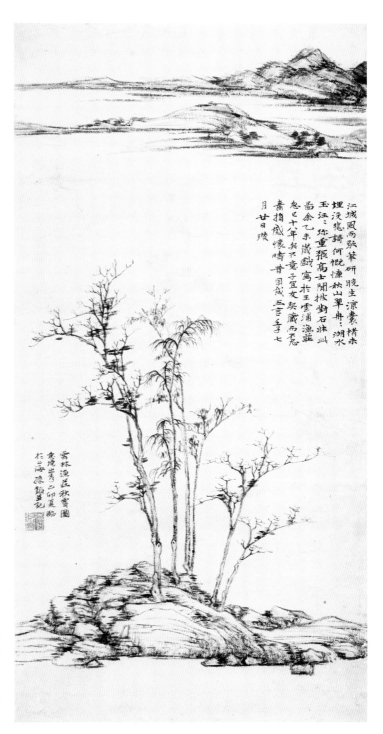

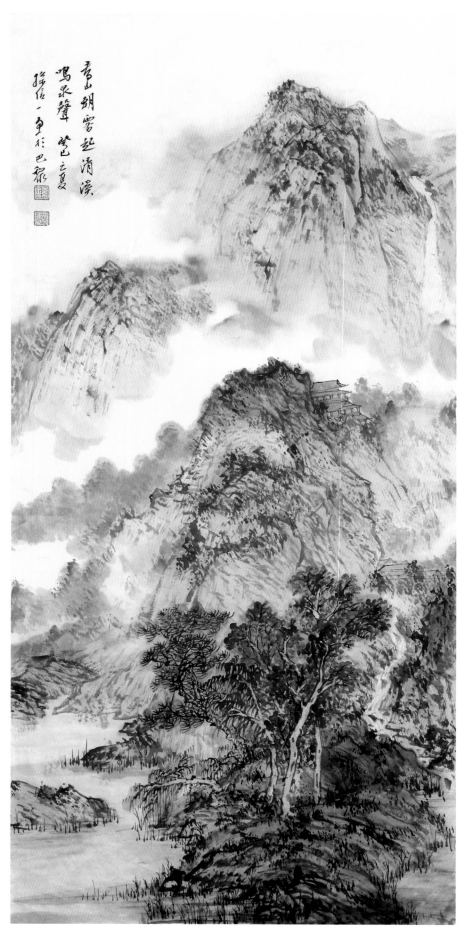

青山朝雾起清溪
鸣泉声 笔之夏
孙信一重于巴黎

问题 090 什么是高远？

自下往上看称为高远，是一种仰视的视觉方式。高远法宜于表现山川的雄伟高大，气势磅礴，有"高山仰止，令人叹绝"的艺术感受。

北宋郭熙云："自山下而仰山巅谓之高远，高远之色清明，高远之势突兀。"例图即是以高远山水构图的作品。

深远的感觉来自于俯视或移动视点的视觉形式。从高往下看既深又远，移动视点打破了视野的局限性，即运用散点透视的方法，也可达到深而远的视觉效果。

北宋郭熙云："自山前而窥山后谓之深远，深远之意重叠。"中国传统山水画与西方风景画的透视有很大的差异，表现在山水画中常采用"多视点""高视点""远视距"的方法，达到深远的意境。

现代写生创作也可以达到深远的视觉效果。例图是一幅写生山水画，近乎西洋焦点透视，山岩交错重叠，秋林红树遍山。由于在浓淡、疏密、大小方面处理得当，尽管不是全景色山水构图，但也给人以深远的感觉。

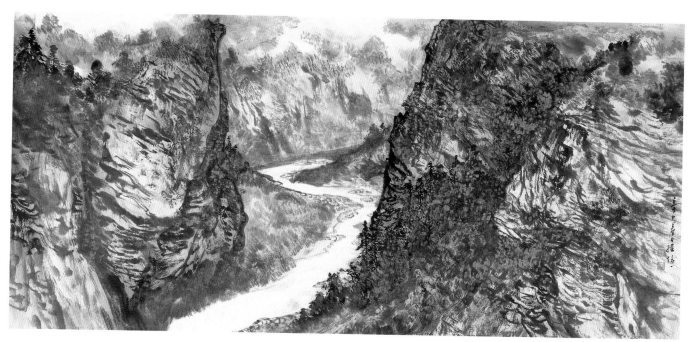

山水画的深远意境

【中国传统山水画的基本风格】

工整的特点是结构严谨、造型正确、笔调细腻、色调柔和。从例图中我们可以看到，画幅中所有的山石树木和建筑物都是经过精心构思刻意安排的，从杂树到建筑物都既统一又完整，墨色也柔和，可谓无懈可击。整幅构图尽管复杂，有深远和高远两种处理方法，却能融为一体且脉络清晰，韵味隽永。

工整的山水画风格，与俗称的"工笔山水"不同，我们不能简单地把工整和工笔混为一谈。

工笔山水往往是以勾线为主，设以重色，建筑物用"界画"之法，即是以界尺为工具画线造型的。

工整的山水画风格，是指以严谨的结构和准确的造型来完成一幅作品的。在笔墨技法上，它不同于工笔山水以勾线为主的方法，在勾皴擦点染方面，不拘于形，笔墨运用自如，变化丰富。表现形式基本以水墨和浅绛山水画为主。

无论南宗、北宗的山水画大都可以归入工整一类。

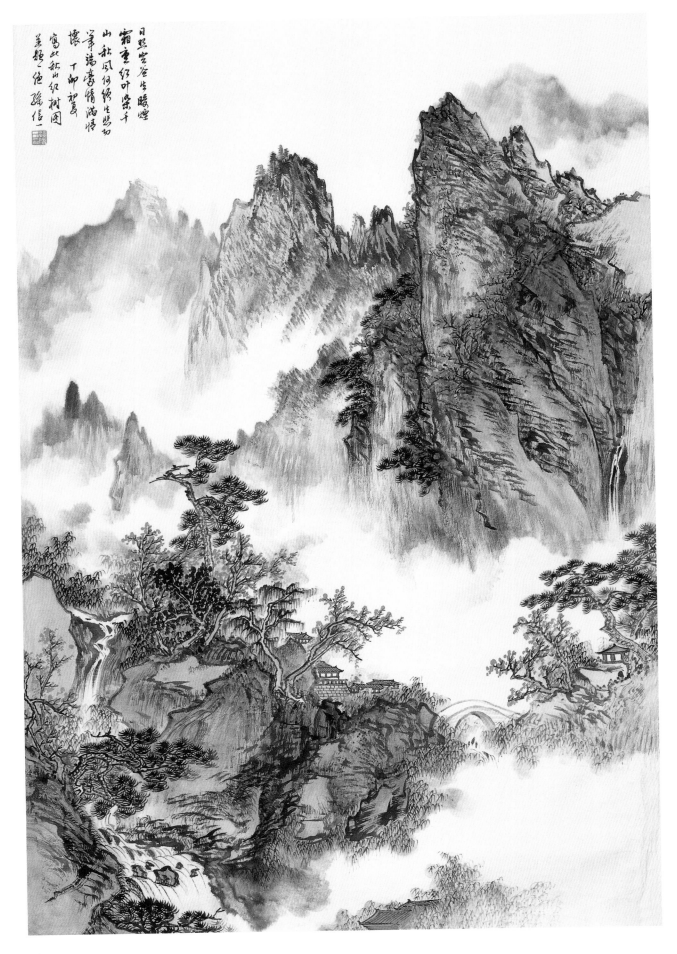

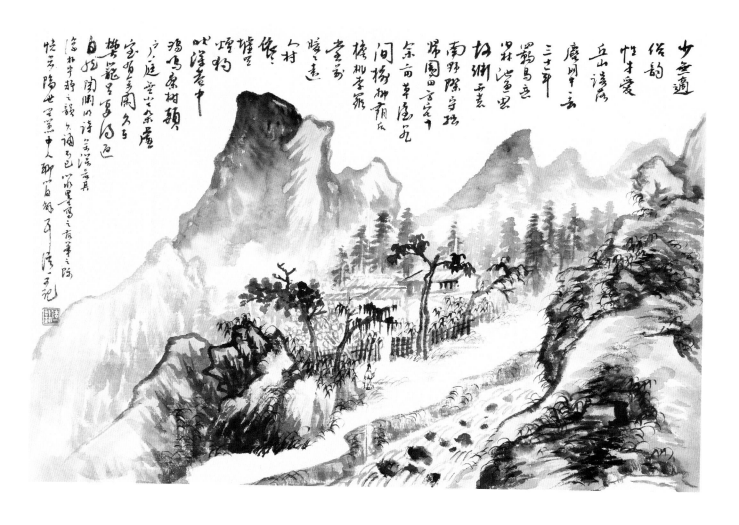

问题 093 **何谓写意？**

　　写意的特点是用笔较为粗放，以表意为主，是历代文人共同的基本特征。画家往往以简约的带有随意性的笔墨去作画，不十分在意于形象的刻画，而着重抒发胸中的逸气。写意山水的杰出代表是清初八大山人和石涛，在八大山人和石涛山水册页中最能体会到写意山水的含蓄和隽永。写意山水往往不拘泥于造型，可以随笔墨的自然变化作随心所欲的挥洒。而高超熟练的笔墨技巧是写意山水的最基本的内涵。

　　写意山水始于文人画，顾名思义，是文人最常用的绘画形式。写意不同于抽象，是以高超的笔墨技巧作更自由的"得意忘形"，好的写意山水画应该是完整和谐浑然一体的。如配以题跋会开拓出更深远的意境。例图画的是陶渊明诗意。

　　山水画的初学者应当从工整入手渐渐走向写意。如果开始便从写意人手，很可能会出现空洞、贫乏、枯燥无味的毛病，因此工整山水是写意山水的基础。

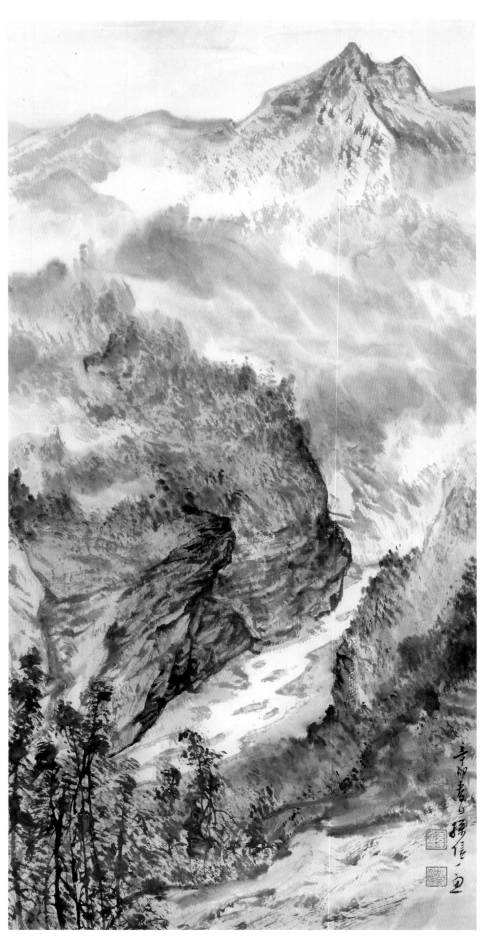

问题 094 何谓豪放？

　　豪放的特点是指用笔奔放，用墨大胆，形成气势磅礴、境界雄浑的画风，使人有登高望远胸襟开阔的感受。豪放不拘泥于工整和写意，如南宋复圭的《溪山清远图》《长江万里图》，便是这种豪放山水风格的代表作。石涛的许多水墨写意山水也是豪放写意山水的典型。

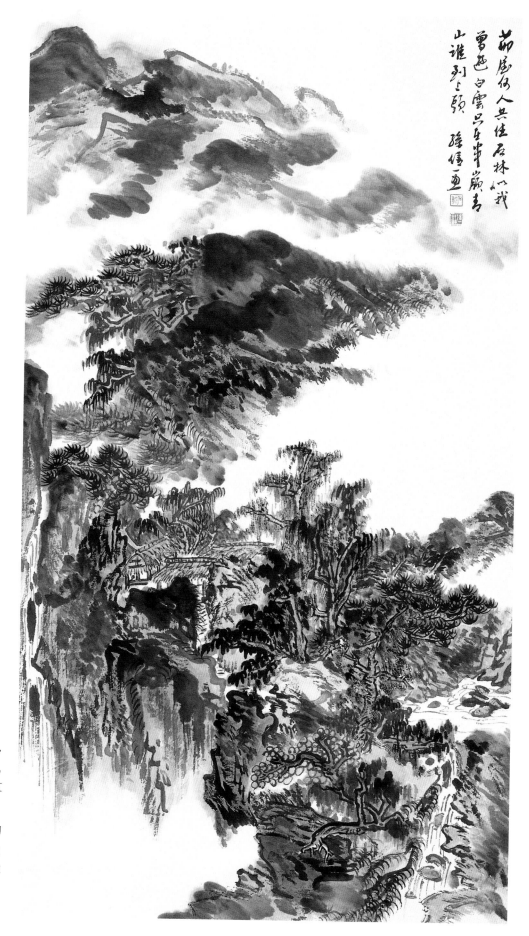

茅屋何人共住石林似我
曾迤白云呆主峰巅寺
山谁别上顶　孙恺一画

问题 095 何谓含蓄？

含蓄是指笔墨柔和细腻，平淡天真而宁静致远的画风。

例图山色空蒙，茅屋草舍，树木茂盛，诗意盎然。写意山水也可以达到含蓄的艺术效果，如石涛和八大山人的不少山水画册页，虽寥寥数笔，也显得水墨丰厚，浑然一体。

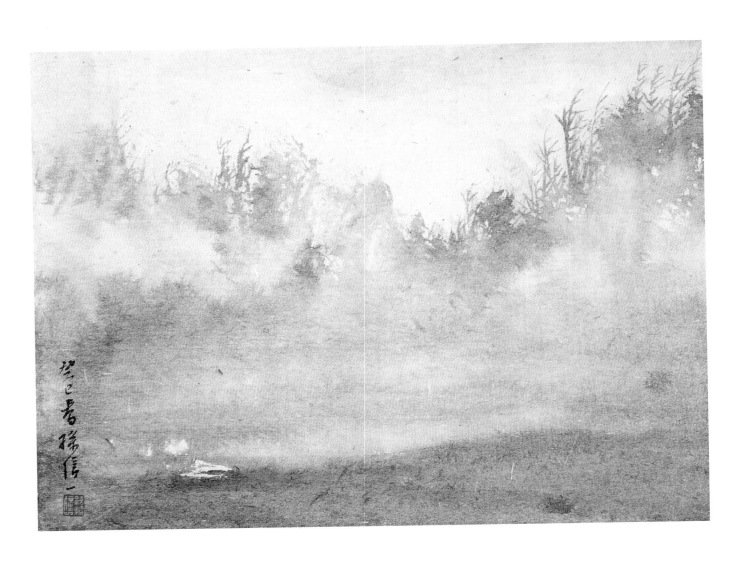

问题 096 何谓平淡？

　　平淡的特点是用笔简约，惜墨如金。这种风格的作品往往水墨为之，偶施浅绛之色。例图构图平淡天真，有冷峻飘逸之气。元代倪瓒的山水画是平淡风格的典型，他的风格基本属于工整的一类。而八大山人与石涛的山水画则往往以写意的方法表现出平淡与简约。

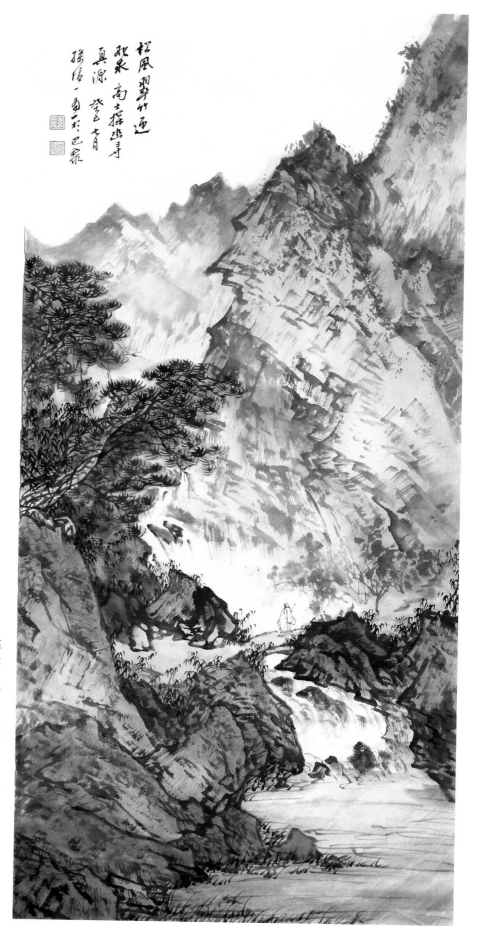

松风翠竹迳

飞泉 高士摇出寻

真源 癸已

孙信一画于巴渝

问题 097 何谓绚丽？

绚丽并不是单指设色，而是指运用特别富于变化的笔墨语言，复杂而又完整的构思，工整而优美的造型达到丰富多彩，变化无穷的艺术境界，使人赏心悦目，心向往之。元代王蒙的《葛稚川移居图》和明沈周的《庐山图》都是这类风格的代表作品。当然设色浓厚丰富的也可以称为绚丽派山水。

平淡的绘画风格是得力于笔墨语言的长期锤炼，平淡绝不等于简陋和寒伧。绚丽来自于画家对大自然的深厚感情和准确生动的造型能力，绚丽不等于笔墨与重色的堆砌。

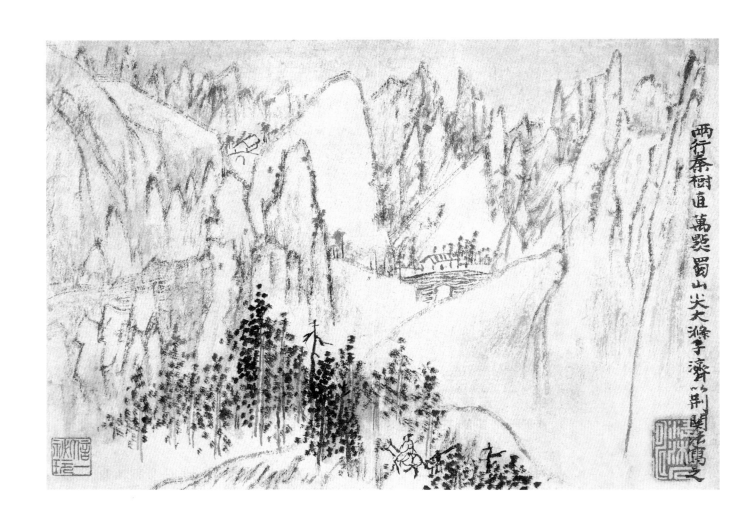

两行秦树直万点蜀山尖大涤子济作荆关法属之

问题 098 何谓简洁？

简洁是指用笔干净利落，用墨单纯明洁，笔墨交融而浑然一体。如八大山人和石涛的一些山水画，虽然着笔不多，落墨不浓而往往留白题诗，却显得笔墨隽永，意境深远，甚至很难找到相同笔墨的铺陈之处。

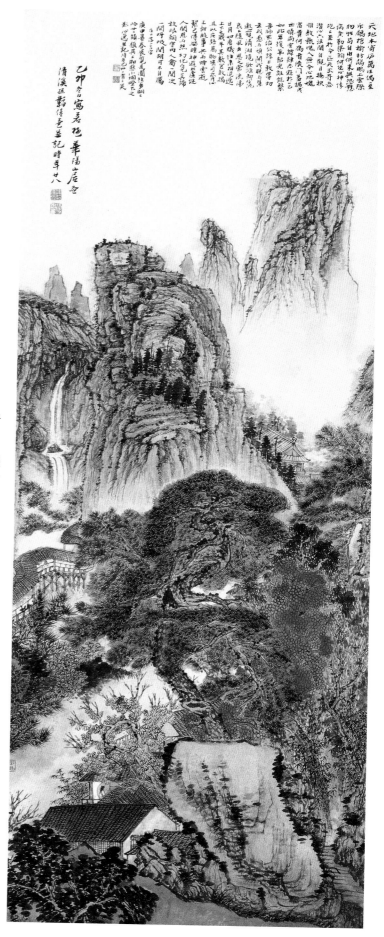

问题 099 何谓繁复?

繁复是指用丰富的皴法或线条对山石树木进行仔细反复的刻画,对一棵树不是以画两三笔了之,而是从造型到笔墨等各个方面充分地加以描绘,甚至运用多次积墨法,反复点染将形象表现得丰富而充实,把真山真水表现得淋漓尽致,使人目不暇接,百看不厌。元代王蒙《青卞隐居图》是这种风格的代表。近代黄宾虹、李可染和陆俨少也善于用此法作画。

我们应该指出简约是笔墨简练又含义丰富的一种表现手段,一点一画、一笔一皴都非虚设,因此不能把简洁与贫乏简单混为一谈。繁复是根据表现对象加以尽情地刻画与描写,并不是简单的勾勒造型,因此繁复不能与繁琐、冗赘混为一谈。繁复画需在复杂的变化中力求统一,简洁则要求在简练的笔墨语言中力求丰富。

以上列举的几种不同的风格,仅仅是经常见到的主要风格样式。但是就个人风格而言,不同画家的独特性是很明显的。具有独创风格的画风往往形成一种流派,如清代"四王",以黄公望山水作为主要的模仿对象,形成著名的"四王山水"。由于"四王"过分强调笔墨技巧又脱离了对真实风光的写照,只以笔墨技巧的继承和重复为乐,所以在意境和韵味上根本无法超越黄公望的境界。由此可见,个人风格的生命力来自于个人性格和对真实情景的真切体会,这是毫无疑问的。

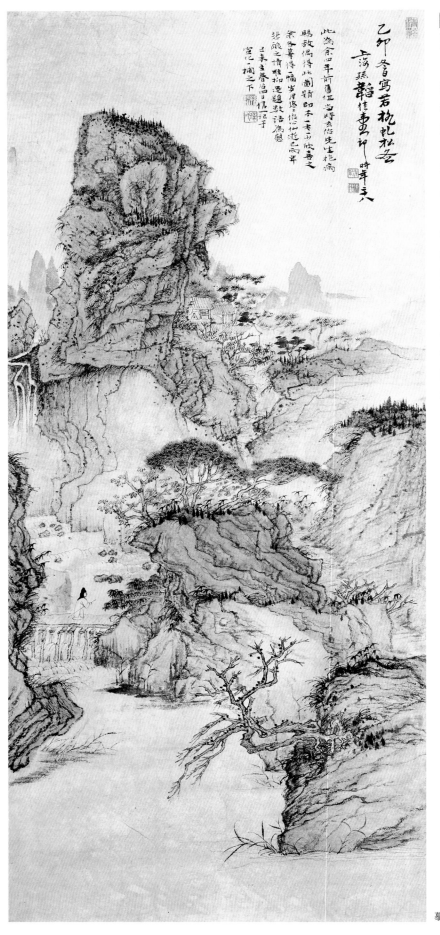

摹石涛《细雨虬松图》

问题100 如何临摹古代山水画？

临摹是学习研究和继承优秀绘画技法的首要手段，甚至可以说是必不可少的学习手段，应该说尽可能临摹原作，无法临摹原作时，可选择精美的印刷品。

我们不可能遍临历代名家的原作，所以必须选择精美的印刷品。要注意原作的尺幅，以分析和理解山水画的笔墨技巧。

由于印刷品比原作的墨色差，要注意墨色中最浓和最淡的层次。最浓处往往失去了原作的墨韵，成为毫无变化的"油韵"墨团或墨线，最淡处往往比原作淡了很多，失去了层次感，显得苍白无力，有的甚至成为一片虚无。因此临摹印刷品一定要注意以上两点，方能避开画面"黑气"，又能达到水墨滋润、层次丰富。同时水墨的基本技巧是我们的基本准则，在临摹古画印刷品时更不能忽视。

后 记

一般来说,掌握了传统笔墨技法之后,理解了上述各个要素、构图基本程式之后,仔细观察自然风景,巧妙地运用虚与实、黑与白、疏与密、繁与简、线与面、浓与淡、枯与湿等辩证关系构思,才能成功地完成一幅精美山水画作品。

大自然景物给我们的创作提供了无限的源泉。如果拘于成法,死背照抄,脱离造化,只凭臆想创造,那么在构图上会出现自我复制、大同小异的形式主义倾向。当今,现代科学技术为我们观察自然、了解自然提供了古人梦寐难求的广阔天地,所以创作宛如"人间仙境"的山水画,并不是一件难事。

"一心一念,一念一信,一信一行,一行一生。"

自少年时代以来,庄严而崇高的宋元山水画的美已深深地浸透到我的意识里,如痴如醉,定吾一生。古稀之年,应上海书画出版社之嘱,俾夜作昼,尽吾所学之心得而成此书,若有益于初学者用功精进,足矣。

孙信一
2018 年 4 月

图书在版编目（CIP）数据

写意山水技法有问必答／孙信一著 .－－ 上海：上海书
画出版社 ,2018.7
　（中国画技法有问必答丛书）
ISBN 978-7-5479-1778-7

Ⅰ．①写…　Ⅱ．①孙…　Ⅲ．①写意画－山水画－
国画技法　Ⅳ．① J212.26

中国版本图书馆 CIP 数据核字 (2018) 第 128804 号

写意山水技法有问必答

中国画技法有问必答丛书

孙信一　著

责任编辑	金国明
审　读	陈家红
责任校对	周倩芸
封面设计	王　峥
技术编辑	包赛明
摄　影	李　烁

出版发行	上 海 世 纪 出 版 集 团
	⑧ 上海书画出版社
地址	上海市延安西路 593 号　200050
网址	www.ewen.co
	www.shshuhua.com
E-mail	shcpph@163.com
制版	上海文高文化发展有限公司
印刷	浙江海虹彩色印务有限公司
经销	各地新华书店
开本	889×1194　1/16
印张	6.75
版次	2018 年 7 月第 1 版　2019 年 9 月第 2 次印刷
印数	4,301-6,600

书号	**ISBN 978-7-5479-1778-7**
定价	**48.00 元**

若有印刷、装订质量问题，请与承印厂联系